획 The stroke

획: 글자쓰기에 대해

THE STROKE: THEORY OF WRITING

2014년 7월 10일 초판 발행 **ㅇ** 2015년 10월 20일 2쇄 발행 **ㅇ 지은이** 헤릿 노르트제이 **ㅇ 옮긴이** 유지원
펴낸이 김옥철 **ㅇ 주간** 문지숙 **ㅇ 편집** 민구홍 **ㅇ 디자인** 유지원 **ㅇ 마케팅** 김헌준, 이지은, 정진희, 강소현
인쇄 스크린그래픽 **ㅇ 펴낸곳** (주)안그라픽스 우 10881 경기도 파주시 회동길 125-15 **ㅇ 전화** 031.955.7766 (편집)
031.955.7755 (마케팅) **ㅇ 팩스** 031.955.7745 (편집) 031.955.7744 (마케팅) **ㅇ 이메일** agdesign@ag.co.kr
웹사이트 www.agbook.co.kr **ㅇ 등록번호** 제2-236 (1975.7.7)

이 도서의 국립중앙도서관 출판예정도서목록(CIP)은 서지정보유통지원시스템 홈페이지
(seoji.nl.go.kr)와 국가자료공동목록시스템(www.nl.go.kr/kolisnet)에서 이용하실 수 있습니다.
CIP제어번호: CIP2014019817

ISBN 978.89.7059.747.8(93640)

획

글자쓰기에 대해

헤릿 노르트제이 지음

유지원 옮김

안그라픽스

글자의 뒷면: 글자를 쓰는 것, 글자를 그리는 것

글자를 '그리는' 것은 본질적으로 글자를 '쓰는' 것에서 기인한다. 검정 사각형 속의 글자를 조금씩 흰 여백으로 드러낸다는 점에서 조각과도 비슷하다. 근육과 골격에 대한 이해가 없는 인체 조각에서는 온기를 느낄 수 없다. 마찬가지로 추상 조각에서도 생략, 과장, 변형 등은 본질을 온전히 이해한 바탕에서만 제대로 이루어진다. '쓰기'에 기반을 둔 글자 역시 단순히 외형을 도려내는 것으로는 만들어질 수 없다. 글자(글씨)에는 쓰는 사람과 필기구에 따른 질감의 형식이 내재해 있다. 글자를 그릴 때에는 글자를 이루는 획 하나하나를 이해하고 그 기운에 집중해 돌 속의 사람을 발현하듯 조심스럽게 다루어야 한다.

글자를 그리는 일에서 '반드시 어떤 형태여야 정답'이라는 논리는 성립할 수 없다. 하지만 적어도 이런 형태적 근원을 이해한다면 글자를 언어의 그림자로만 바라보고 '외곽선만 그리는 오류'는 피할 수 있을 것이다. 이 근원은 '왜'라는 질문에 대한 답을 구하는 시작점이다. 이는 또한 글자의 양식이 시대에 따라 어떻게, 왜 변했는가에 대한 구체적인 답변이자, 앞으로의 표현을 가늠하는 글자의 미래이기도 하다.

헤릿 노르트제이의 『획』은 필사에 기초한 글자를 활자로 옮기는 일에서 필기구의 운용 방식이 활자에 어떻게 적용되는지와 그에 기반을 둔 '쓰기'와 '그리기'의 관계를 잘 보여준다. 그의 이론은 '펜'에만 머무르지 않고, 한글을 비롯해 '쓰기'에서 출발한 모든 글자의 속성을 이해하는 실마리를 준다. 이 점은 새로운 해석으로 글자를 그릴 때 단단한 기본이 되어 줄 것이다.

'글자에서 동시대성이란 무엇인가.'라는 명제로 고민한 적이 있다. 가장 그럴듯하게 찾은 답은 '시대정신'이었다. 오늘날 고문서를 복원한 활자 대부분에서는 동시대성을 찾기 어려워 보인다. 현재에 유효하게 과거를 바라보는 재해석이 부족하기 때문이다. 부리를 예리하게 그리거나 생략해서, 또는 네모꼴, 탈네모꼴이어서 동시대적일 수는 없다. 한편, 동시대성의 이름으로 옛것의 가치를 가벼이 하는 태도 역시 경계해야 한다. 전통적으로 붓이 어떻게 운용되었는지 온전히 이해하는 것은 중요하며, 이를 현재의 미감으로 어떻게 표현해야 하는지에 대한 고민이 필요하다. 먹과 여백이 조응하고 번지는 은은한 멋을 알고, 붓이 빠르게 또는 느리게 흐르고 머무르는 '시간'이라는 상념에서 나오는 긴장과 이완을 글자에 담는다면, 디지털화된 글자에서도 향기가 묻어날 것이다.

— 안삼열 (글자체디자이너)

글자의 유물론

내가 혜릿 노르트제이의 글자 이론을 처음 접한 계기는 1997년 《타이포그래피 페이퍼스Typography papers》 2호에 실린 로빈 킨로스Robin Kinross와 노르트제이의 타이포그래피-손글씨 논쟁이었다. 킨로스는 기성품 활자를 기계로 조합해 문서를 찍어내는 타이포그래피와 유기적 매체를 통해 매번 새로 써내는 손글씨 사이에 뚜렷한 단절이 있다고 주장했고, 노르트제이는 활자의 근본에 손글씨가 있다고, 조금은 막연히 주장했던 것으로 기억한다.

고백하건대 킨로스와 현대주의에 영향을 받은 나는, 타이포그래피의 뿌리에 손글씨가 있다는 생각에 완전히 수긍한 적이 없다. 2005년 영어로 출간된 『획』을 읽은 뒤에도, 두 활동이 근본적으로 다르다는 생각은 변하지 않았다. 매킨토시 클래식에 설치된 폰트로 타이포그래피를 처음 접한 내게, 펜촉의 각도나 압력에 관한 열변은 오히려 서당 훈장의 '꼰대질'처럼 들리기 쉬웠다. 초등학교 시절부터 글씨를 못 써 허다하게 꾸중 듣고, 대학 시절 레터링 수업에는 결국 적응하지 못해 F학점을 받고 만 내가, 노르트제이의 훈계조를 반기기는 아무튼 어려웠다.

그러나 한국어로 번역된 『획』을 다시 읽으면서, 새롭게 주목한 바가 있다. 노르트제이가 글자 형태와 생산수단의 관계에 접근하는 방식 자체다. 내 생각에, 예컨대 14세기 초 프랑스 필사본에서 나타나는 두 가지 형태의 r을 기억하는 건 감식안을 기르는 데 도움이 되겠지만, 그 자체로 그리 중요한 일은 아니다. 오히려 눈여겨봐야 할 것은 지은이가 글자를 단순한 이차원 이미지나 관념이 아니라 공간적·시간적 '물질'로 파악한다는 점이다. 책에서 '획'은 고정된 상이 아니라, 거시적 시간축(서구 문명사 수천 년)과 미시적 시간축(펜촉이 움직이는 몇 초)을 따라 끊임없이 움직이는 무엇으로 묘사된다.

노르트제이의 글자 이론은 활판인쇄 물신론자의 유치한 '물성' 관념에서 몇 광년 진보한 독창적 유물론에 접근한다. 빼어난 유물론이 대개 그렇듯, 이 책의 궁극적 가치도 지난 역사에 관한 설명이 아니라 미래의 실천을 뒷받침하는 데에서 찾아야 할 것이다. 『획』은 펜촉의 움직임을 픽셀과 벡터와 코드의 운동으로, 지금 이곳에서, 해석해줄 독자를 기다린다. 그리고 그런 능동적 독자에게, 타이포그래피와 손글씨의 분석적 차이 또는 유사성은 별 흥밋거리가 아닐지도 모른다.

— 최성민 (그래픽디자이너, 서울시립대학교 교수)

1985년 네덜란드어판 서문

이 서문에서는 내 이전 저서『펜의 필획 The stroke of the pen』과 지금 이 책『획 The stroke』이 어떻게 다른지를 명확하게 밝혀야 할 것 같다. 영어판인『펜의 필획』은 1982년 헤이그 왕립미술대학 Royal Academy of Art, The Hague의 300주년을 기념해 출간되었다. 찰트봄멜 Zaltbommel의 왕립 인쇄공인 판 더 하르더 Van de Garde가 이 책의 본문 조판과 인쇄를 맡아주었다.

『펜의 필획』에서는 '흘려쓰기 running' 구조를 '끊어쓰기 interrupted' 구조와 구분했다. 글씨를 쓸 때는 '내리긋는 획 downstroke'과 '올려긋는 획 upstroke'에 따라 구조의 차이가 생긴다. 이 두 가지 구조는 다시 획 굵기대비 contrast의 종류에 따라 '평행이동 translation'과 '팽창변형 expansion'으로 나뉜다. 어떤 글씨체도 이 네 가지 가능성 안에 놓인다.

굵기대비란 온전한 평행이동과 온전한 팽창변형을 이론적 양극단에 둔 연속적인 스펙트럼 전체를 가리킨다. 헤이그에서 강의할 때는 이 연속선상에서 굳이 단계를 나눌 이유가 없었다. 획의 굵기대비가 평행이동에서 팽창변형 사이 어디쯤 위치하는지만 나타내주면 충분했다. 오래된 필사본을 연구할 때도 이 방식은 유용했다. 가르치는 일과 연구하는 일은 내게 별반 다르게 느껴지지 않는다. 가르칠 때는 미래의 동료를, 고문서 필사본을 조사할 때는 과거의 동료를 만나는 것이다. 이 연속선상에서 단계를 나눠 특정한 구획에 욱여넣는 일은, 내가 만든 도식의 도식으로서의 특성을 교란시키고, '글자 분류법letter classification'이라는 이름의 망령을 불러낼 소산이 크다.

컴퓨터 프로그램으로 폰트를 제작할 때는, 모든 획의 모든 단계를 치밀하게 지정해야만 할 필요가 생긴다. 이렇게 획을 구성하는 필기구 단면의 양 끝을 이루는 한 쌍의 점인 너비대응점counterpoint의 크기size와 그 방향각도orienta-tion라는 용어를 동원해서 묘사한다. 획 굵기대비는 본성적으로, 이런 값들이 어떤 방식으로 얽혀나가는지에 따라 규정된다. 컴퓨터 프로그램으로는, 글씨를 쓰는 주체를 필요로 하는 개념인 내리긋는 획과 올려긋는 획의 차이가 구분되지 않은 채 피상적인 윤곽으로만 처리되게 마련이다.

1985년 초, 나는 정기 간행물인 《레터레터 Letterletter》를 창간했다. 국제타이포그래피협회 Association Typographique Internationale, ATypI에서 출간한 이 작은 책자에서, 나는 원래이 이론을 점진적으로 발전시켜 새로운 체계를 세우려고 했다. 그때 판 더 하르더가 왕립 인쇄소의 125주년을 기념해네덜란드어 판본『펜의 필획』을 만들자고 제안해왔다. 나는 이 제안을 받아들여 그때까지 발전시킨 이론을 균형 있게 요약해서 저술할 기회로 삼았고,『획』은 여기 이렇게 세상의 빛을 보게 되었다.

et vidit deus lucem quod esset bona et divisit lu- cem ad tenebras

GENESIS 1:4

2005년 영어판 서문

나는 네덜란드 헤이그왕립미술대학 그래픽디자인학과에서 캘리그래피 실습 과정을 지도했다. 캘리그래피는 조형적 특성에 주력하는 점 자체로 완결적인 목적을 지닌 손글씨이다. 이곳에서 수업 결과물을 평가하고 경험을 서로 이야기하는 과정을 통해 글씨쓰기에 관한 나의 이론은 차츰 틀을 갖추어갔다. 이 이론을 이용해서 우리는 미적이거나 이념적인 조건에 기대지 않고도 매개변수를 사용해 글씨의 형태적 속성을 정밀하게 묘사해갈 수 있었다.

이 책에서는 이 이론을 소개한다. 이 이론을 어디에 적용하면 좋을지 역시 서문에서 밝히는 것이 좋겠다. 디자인이 일관된 논리를 갖추었는지 엄밀하게 평가해야 할 때 이 이론은 꽤 편리하게 기능한다. 즉, 질문을 이렇게 던지면 되는 것이다. "여기 당신이 그린 이 평행이동translation 유형의 c가 e보다 기울기가 큰 것은 의도적인 건가요?" 글자를 드로잉할 때는 펜의 필획이 매개변수로 기능한다는 속성이 이런 방식의 질문에 담기게 된다.

글자에서 최초의 근원적인 형태는 특정 필기구의 한 끗 흔적이다. 한 끗 필획이라는 특성이 보존되는 것은 글자의 여러 형식 가운데 손글씨에서뿐이다. 손글씨 handwriting 는 한 끗에 쓰는 글씨 single-stroke writing 이다. 한편, 레터링 lettering 은 조형으로 짓는 글자 writing with built-up shapes 이다. 레터링에서는 손글씨보다 글자의 형상이 조심스럽고 신중하게 다듬어진다. 레터링을 할 때는 형태를 조금씩 개선(또는 수리)해나가는 과정에서 획의 외곽선을 바로잡을 수 있기 때문이다. 레터링은 손글씨와는 달리 필기구의 영향을 받지 않는다. 그러나 필기구로부터 독립된 이런 자유는 한 끗 획 고유의 특징을 잃는 대가로 얻은 것이다. 걸음걸이의 자취속에 발자국 하나하나의 고유한 형태가 묻히는 것과 마찬가지로, 획들이 포개지며 구축되는 글자의 외관에서는 한 끗 획만의 고유한 형태가 희석된다. 레터링의 자유는 관습의 제한을 받기도 한다. 관습을 벗어난 형태를 그리는 것이 어렵거나 금기시되어서가 아니다. 관습을 따르지 않은 형태란 그저 글자가 아니기 때문이다.

타이포그래피적인 견지에서, 쓰기의 독특한 한 갈래를 형성해온 타입 type은 레터링과는 근본적으로 다르다. 타이포그래퍼는 폰트를 배열함으로써만 쓰기의 작업을 수행할 수 있다. 컴퓨터에 폰트를 저장해본 사람이라면, 타입이란 레터링 원본 드로잉을 한 세트로 묶어 어떤 텍스트로도 조판할 수 있도록 데이터베이스의 형식으로 재가공한 무언가라 상상할 수 있겠다. 레터링 자체만으로 타이포그래피의 조판 작업을 할 수는 없다. 하지만 디자인의 특성만 따지자면, 낱글자 레터링과 타입이 서로 다르다고 할 만한 점은 없다. 디자인의 측면에서만큼은 타입이 아닌 방식으로 가공한 낱글자 레터링과 타이포그래피를 위한 글자인 타입을 구별하기란 불가능하다.

1 2 3

이 이론은 실습에도 적용할 수 있다. 획은 인간이 가한 근원적인 흔적이다. 한 끗 획의 형태보다 더 거슬러갈 수 있는 단계는 없다. 외곽선의 윤곽이 글자 골격의 형태에 우선할 수는 없으니, 외곽선 드로잉을 포함한 모든 드로잉은 형태의 골격을 잡는 일로 시작한다. 외곽선은 형태의 외부 경계를 구획한다. 형태가 아직 갖춰져 있지 않은 상태에서는 외곽선이라는 것이 있을 수는 없다. 도판 1에서는 평행이동translation의 길이와 진행방향을 가상의 지그재그로 상정한 형태를 레터링으로 빠르게 잡아내보았다. 도판 2에서는 이 형태를 한층 뚜렷하게 정의했다. 외곽선이 두드러지지 않게끔, 외곽 안쪽을 메우는 형태가 외곽선을 자연스럽게 흡수하도록 했다. 도판 3처럼 외곽선이 그 자체의 형상으로 두드러지면, 의도된 형태를 제대로 파악하는 데 방해가 되기 때문이다.

2014년 한국어판 서문

글자는 글 속에서 모습을 드러낸다. 그렇지만 수필이나 평문, 선언서 등에서 글자를 파악하고자 시도하는 것은 우리를 글자에 한 발자국도 더 다가가도록 해주지 않는다. 학술적인 글을 쓰는 저자들은 심지어 글자로 쓰여 있는 글에서 때로 의도적인 거리를 둔다. 객관성을 훼손하지 않겠다는 명목에서 말이다. 그러니 글자에 대한 서구의 문헌들에서는 조형적 아름다움을 우선시하는 관찰이 깃들지 않았다. 글자를 가르치는 수업에서도 글자는 조형으로 쓰이는 것이 아니라 언어로 말해진다.

철학적 명제에서는 감각적으로 지각함으로써 인식의 깨달음을 얻고자 한다. 여기서 질문이 맴돈다. 우리가 감각으로 지각하는 것이 무엇인지 우리는 어떻게 인식해서 알 수 있는가? 내가 사는 곳 주변에는 적어도 스무 종의 서로 다른 풀들이 자란다. 그 가운데 나는 많아야 다섯 종 정도만 구분할 수 있다. 다른 종들은 내게 그저 '풀'로만 보일 뿐이다. 그것이 무엇인지 식별할 수 없으니 말이다. 우리는 우리가 앎으로 인식하는 것만을 볼 수 있다.

대상을 관찰하는 행위 대신 쓰기의 행위로 나아갔을 때, 나는 모든 글자양식에 보편타당한 설명 방식을 접할 수가 없었다. 거기에는 관습적인 표현들만 있었고, 그런 의미에서 자의적이었다. 내가 한 끗 획에 처음 고개를 돌려 관심을 기울였을 때에야, 도구와 형태 사이의 명백한 관계가 드러나며 설명과 묘사가 가능해지기 시작했다. 획과 도구 자체는 글자를 설명하는 관습적인 용어만큼이나 딱 그렇게 자의적이지만, 그럼에도 이들의 상호 관계는 분명하게 설명이 된다. 이 책에서 나는 납작펜이 만든 획에 온 힘을 소진할 만큼 주력했다. 그런데 특정한 필기도구로부터 획이 어떻게 흘러나오는지, 그 개별적인 획에만 제한해서 집중하는 데에서는 패배감만을 감내해야 했다. 바로 이 제한으로 서구 문자의 경계를 넘어서는 시야가 확보되었다는 사실을 분명히 알았을 때, 처음으로 나는 패배감을 끌어안은 성취감을 맛볼 수 있었다. 모든 글자는 정말로 어떤 필기도구의 가장 단순한 흔적에서 시작하고 있었던 것이다. 글자뿐 아니라 우리의 손에서 나온 모든 것은 이 흔적에서 시작한다. 획은 인공의 원초적 흔적 Ur-Artefakt, 그 자체이다.

이 책의 독자들 눈 앞에 놓인 획에는 납작펜 아닌 붓이 함께 했을 것이다. 이 책은 그런 문자문화권의 독자들을 향해 다가가고 있다. 그로부터 어떤 일이 펼쳐져 나올지 나는 궁금하기 그지없다.

용어 일람

이 책의 내용은 개념적으로는 복잡하거나 어렵지 않지만, 생소한 용어들이 등장하기 때문에 실제보다 난해한 인상이 들 수 있다. 가급적 독자에게 쉽게 다가가고자 한 저자의 의도를 반영하고, 책의 취지를 정확히 전달해, 독자의 원활한 독서에 지장을 주지 않도록 본문에 앞서 용어 일람을 마련했다.

타이포그래피 전문가와 전공자뿐 아니라 글자에 관심이 많은 모든 사람이 쉽게 접근할 수 있도록, 일반적인 타이포그래피 용어와 이 책에서 세운 이론적 모델을 위해 저자가 특별히 고안한 개념적 용어를 구분했다.

영어판의 용어를 기준으로 한국어를 나란히 제시했고, 원문인 네덜란드어는 필요한 부분에서만 언급했다. 고유명사로 기능하는 합성명사는 붙여썼기고, 용어의 순서는 본문에서의 등장 순서에 따랐으며, 서로 관련 있는 개념군들은 행을 나누지 않고 묶었다.

일반적인 타이포그래피 용어

writing 글자쓰기

글을 쓰는 것이 아닌 조형적 흔적을 남기는 행위로서의 글자쓰기를 뜻한다. '글씨쓰기'가 익숙한 표현이겠지만, 손으로 쓴 글씨, 그림처럼 그린 레터링, 미리 만들어진 조립식 글자인 폰트 등 모든 종류의 글자를 포괄하고자 하는 저자의 의도를 반영해, 문맥에 따라 구분되는 경우를 제외하고 모두 '글자쓰기'로 옮겼다.

letter 글자 =
written letter 글씨 +
typographic letter 활자

글자는 크게 손으로 쓴 글씨와 타이포그래피의 활자로 나뉜다. 후자는 금속활자, 사진식자, 디지털 폰트를 총칭한다. 타입페이스, 타입, 폰트 등의 용어에는 미세한 차이가 있지만, 본문에서는 가급적 저자가 사용한 용어 그대로 옮겼고 문맥에 지장이 없을 때는 주로 '타입'이라는 용어를 썼다.

word image 단어형상

interpolation 인터폴레이션

타입의 두께, 굵기대비 등에서 컴퓨터로 양끝을 산정하고 그 중간 단계를 산출하는 방식.

serif 세리프, 세리프체
　획의 끝부분에 튀어나온 돌기를 세
　리프라 하고 세리프를 지닌 글자체를
　세리프체라 한다.
sans serif 산세리프체
　세리프가 없고 획 굵기대비가 작은 글
　자체를 뜻한다.

저자가 고안한 개념적 용어

counterpoint 너비대응점
　필기도구 단면의 양 끝점. '대위법'이
　라는 음악 용어와 근간이 다르지는
　않지만 크게 관련은 없다.
frontline 프런트라인
　너비대응점에서 점과 점을 잇는 선.
front 프런트
　프런트라인과 직교하는 진행방향.
heartline 획의 중심선

direction 획의 진행방향
orientation (필기도구 단면의)
　　방향각도
　네덜란드어에서는 direction과 orien-
　tation의 구분없이 모두 방향을 뜻하
　는 richting이라는 단어를 썼지만, 영
　어판과 같은 구분이 타당하고 편리하
　다고 판단해 한국어판에서도 용어를
　구분해서 번역했다.

interrupted construction
　끊어쓰기 구조
returning construction
　돌아가기 구조
　전자는 또박또박 쓴 정체, 로만체, 텍
　스투라에 해당하고, 후자는 빠르게 쓴
　흘림체, 이탤릭체, 바스타르다와 프락
　투어에 해당한다.

articulation 아티큘레이션,
　　　또박또박한 분절

downstroke 내리긋는 획
upstroke 올려긋는 획
backstroke 뒤로긋는 획

translation 평행이동
rotation 회전이동
expansion 팽창변형
　기존의 분류법에서는 시대에 따라 양
　식을 구분해, 영어에서는 올드, 과도
　기, 모던 스타일, 독일어에서는 르네
　상스, 바로크, 고전주의 스타일 등의
　용어를 쓰지만, 노르트제이는 시대
　가 아닌 도구와 손의 운동에 따른 물
　리적 차이로 구분하는 연속적 모델을
　제시한다. '평행이동'은 수학용어이
　고, '팽창변형'은 그에 상응하게 저자
　가 고안한 용어이다.

1. 글자의 흰 공간

글자는 두 개의 형상으로 이루어진다. 하나는 밝고, 하나는 어둡다. 나는 밝은 형상을 글자의 흰 공간, 어두운 형상을 검은 공간이라 부른다. 검은 공간은 글자에서 흰 공간을 에워싸는 부분으로 구성된다. 여기서 흰 공간과 검은 공간이란 다른 조합의 밝은색과 어두운색 한 쌍으로도 대체될 수 있고, 심지어 밝은 부분과 어두운 부분이 역할을 바꿀 수도 있다. 그러나 이 책에서는 이런 식으로 치환할 때 생겨나는 현란한 효과까지 굳이 다루지는 않을 생각이다. 따라서 나는 획을 글자의 검은 공간, 이에 에워싸이는 형상을 글자의 흰 공간이라 부르도록 하겠다. 이런 원칙은 도판 1.1처럼 어두운 부분과 밝은 부분이 서로 바뀐 그림에서도 그대로 적용한다.

1.1

검은 형상은 그에 에워싸인 흰 형상이 바뀌지 않는 한 변하지 않고, 그 반대 방향인 경우에도 마찬가지이다.

1.2

도판 1.2를 보면 도판 1.1의 글자들이 '흰' 사각형 안에 들어 있
다. 이 세 경우에서 o의 바깥쪽 형상의 면적은 모두 똑같다.
이 흰 면적은 획을 이루는 검은 동그라미의 형상이 변하지 않
으면 그대로 유지된다. 그런데 검은 동그라미 안쪽의 흰 면적
이 달라지면, 그 영향으로 바깥쪽 흰 면적과의 관계가 변화하
게 된다. 도판 1.2에서 세 번째 사각형의 바깥쪽 형상은 첫 번
째 사각형의 바깥쪽 형상보다 우리의 지각에 또렷이 새겨진
다. 첫 번째 사각형에서는 안쪽의 커다란 흰 형상이 바깥쪽
흰 형상을 압도하기 때문이다.

실제로 글씨를 쓸 때 작은 사각형 하나에 글자 하나가 단독으
로 놓이는 경우는 드물다. 단어는 대개 두 개 이상 인접한 글
자들의 조합으로 구성된다. 도판 1.3은 이를 단순하게 도해한
것이다.

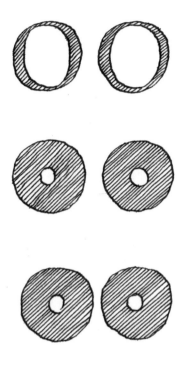

1.3

첫 번째 글자쌍과 두 번째 글자쌍에서 글자 사이의 흰 공간이 차지하는 면적과 형태는 똑같다. 이때 두 번째 글자쌍에서는 흰 공간이 두 개의 글자를 더 확연히 갈라놓으면서 우리 지각에 더 뚜렷하게 들어온다. 세 번째 글자쌍에서는 글자들 사이 흰 공간의 면적이 급격히 줄어들면서 서로 간의 결합력이 강화된다. 흰 공간을 균등하게 유지하는 것은 좋은 인상을 주는데 매우 중요하다. 단어의 흰 공간이라는 것은 내가 신념처럼 여기는 유일한 요소이다.

글씨쓰기에서 흰 공간과 검은 공간 사이의 관계에 해당하는 '형태shape'와 그 '대응형태countershape' 사이의 관계는 인간 지각의 기반이 된다. 감각 기관의 종류를 불문하고, 수용된 감각sensation은 이 원칙을 바탕으로 해석되며, 글씨쓰기는 이런 지각perception 모델의 좋은 표본이다. 글씨쓰기는 규칙이 엄격해서 실험실처럼 인위적으로 통제되는 실습 환경을 갖추었으면서도, 누구나 주위에서 쉽게 접할 수 있기 때문이다. 밝은 형상과 어두운 형상의 상호작용은 뭔가가 눈에 들어올 때라면 언제 어디서든 나타나는 현상이지만, 이 상호작용의 게임은 형태와 대응형태가 서로 잘 어울릴 때에만 흥미를 끈다. 그리고 이들의 관계가 분명해야만 그 상호관계를 감지할 수 있다. 도판 1.2의 사각형을 키워야 한다면, 나는 내부 형태가 바뀜으로써 글자의 배경이 주어진 역할 이상으로 우리 지각에 중요하게 도드라지는 효과가 생기지 않도록 주의를 기울일 것이다. 페이지 전체가 배경으로 기능하는 도판 1.1에서는 이런 종류의 지각 효과가 나타나지 않는다. 서로 간의 관계가 분명하지 않아서이다.

뚜렷이 정의되는 관계들은 몇 가지 그룹으로 유형화할 수 있다. 판형이라 불리는 책의 크기와 비례는 텍스트 판면의 형태 및 위치와의 관계에 따라 의미를 지닌다. 글줄의 길이에 해당하는 검은 공간은 글줄사이의 흰 공간과 조응한다. 글자의 형상은 단어의 변화무쌍한 맥락 속에서 서로에 갖가지 영향을 미친다. 단어는 쓰기에서 유기성을 지니는 최소단위이다.

글자 하나, 획 하나에 관해 무슨 말을 하건 간에, 우리는 마음 한편에 반드시 단어의 존재를 염두에 두어야 한다. 이 책에서 나는 이 유기적 조직을 조목조목 분해할 텐데, 그 목적은 오직 이들이 결국 단어로 귀결되도록 하기 위해서이다.

글씨쓰기는 단어 안 흰 공간 사이의 상대적 비례에 따른다. 다양한 획과 다양한 구조를 지닌 다양한 종류의 글자들은 단어의 흰 공간이라는 측면을 두고서만 서로 비교가 가능해진다. 무엇이든 비교를 할 때는 비교를 가능하게 해주는 구심점이 필요한 법이다. 단어의 흰 공간은, 온갖 종류의 글자가 모두 지닌 유일하게 공통적인 요소이다. 이 구심점은 손글씨든 타입이든, 고대의 글자든 현대의 글자든, 서구의 글자든 그 외 각종 문화권의 글자든, 한 마디로 글자와 쓰기 자체에 보편적으로 적용된다.

글자에 관한 현행 연구들은 단어 안의 흰 공간이 아닌 개별 글자의 검은 형상에만 주목한다. 그 결과 글자와 관련된 논의들은 피상적인 차이에만 전념하느라 기력을 소진하고 말았다. 각종 손글씨와 타입을 모두 비교할 수 있도록 아우르는 구심점은 개별 글자들의 검은 형상에 있지 않다. 타입의 검은 형상은 손으로 쓴 글씨의 검은 형상과는 너무 달라서, 엄밀히 비교하기에는 서로 맞지 않는 구석 투성이이다.

종이에 인쇄할 수 있게끔 미리 만들어진 조립식인 타입에서 검은 형상이라는 측면만을 다루게 되면, 손글씨에 관한 논의는 타이포그래피 학계의 연구에서 타입의 역사로부터 필연적이고 강제적으로 격리되게 마련이다. 이렇게 격리된 뒤에도, 손글씨와 타입은 흰 공간이라는 구심점을 중심으로는 각자의 영역에서조차 여전히 연구되지 않은 채이다. 과거의 글자들에 관한 연구는 심지어 영역이 다른 전문분야들의 소관이 되어 있다. 책에 실린 과거의 글자들은 고문서학paleography에서, 외교서신이나 원전 사료에 실린 과거의 글자들은 외교학diplomacy에서, 벽에 새겨진 과거의 글자들은 비석학epigraphy에서 연구한다. 그 와중에 우리 시대 손글씨에 관한 연구는 완전히 방치된 상태이다.

이는 교육자들의 탓이다. 그들이 행사한 이 고의적 조치는 문명 전체를 위험에 빠트렸다. 과하게 들릴지 모르겠으나, 기록을 통해 형성 가능해지는 문화공동체가 아니고서야 서구 문명이 가능키나 했겠는가? 교육자들은 취학 아동에게 글씨 쓰는 법을 배우는 부담을 지우지 않고 있다는 사실에 자부심을 느낀다. 하지만 그럼으로써 그들은 서구 문명을 근간부터 흔들고 있는 셈이다. 문맹이 이토록 무시무시하게 증가한 사태는 학교가 글씨쓰기 교육을 방치한 대가이다. 문명에 가해진 이 위협은 손글씨와 타입을 격리하는 입장과 궤를 같이한다.

검은 형상을 출발점으로 삼으면, 타입을 손글씨로부터 격리하는 입장을 학생들에게 불가피하게 주입하게 된다. 이렇게 되면 우리 시대 손글씨는 설 자리가 없어진다. 우리 시대 손글씨에서 드러나는 검은 획의 형상과 교육자들이 계보화하고자 하는 모델 글자들에서 드러나는 검은 획의 형상 간에 공통점이라곤 없다시피 하기 때문이다. 학교에서 교사들이 나쁜 손글씨만을 허용한다고 해도 이는 과장이 아니다. 교사들이 '쓰는written' 것 아닌 '그리는drawn' 것이야말로 좋은 손글씨라고 여긴다는 사실이 그 근거이다. 손글씨로부터 타입을 격리하는 입장은 이들의 관점을 정당화한다. 그렇지 않으면 교사들은 좋은 손글씨에 견주어 본인들이 모델로 삼은 글자들을 검증해야만 할 테고, 그들로서는 그런 상황을 대면하는 일을 받아들이기란 어려울 것이다. 지금 교사들은 손글씨와 타입을 격리함으로써 심리적인 동요 없이 좋은 손글씨를 마주한다. 이런 종류의 글자란 본인들의 교육 영역과 무관하다고 전가해버리면 그만이기 때문이다.

학술 이론들도 이런 식으로 방어를 한다. 그러면서 타입도 일종의 글씨라는 의견은 받아들이려 하지 않는다. 이런 의견은 기존에 자리 잡은 학술적 편견의 기반을 약화하기 때문이다. 그리고 편견이란 본디 질문을 불허하는 속성을 지닌 것이기도 하다. 사실에 근거하여 타입과 손글씨를 비교해야만 할 때에도 편견은 그 사실 자체를 억압하려 든다.

'로맹 뒤 루아romain du roi, 왕의 로만체'를 둘러싼 역사는 이런 상황을 고발하는 좋은 예이다. 로맹 뒤 루아는 1700년경 프랑스 왕립과학원Académie des sciences 위원회의 지휘 아래 금속활자로 제작되었다. 이 글자의 원도는 모눈의 그리드에 설계되었는데, 이것은 원본 드로잉의 크기를 조정해야 할 때 사용하는 전통적인 방식이었다. 위원회의 회의록에는 누구나 직접 확인할 수 있는 사실 하나가 명백하게 기록되어 있다. 로맹 뒤 루아의 디자인은 1650년경 왕의 집무실에서 서기로 근무한 니콜라 자리Nicholas Jarry의 손글씨를 디테일까지 세세하게 따랐다는 사실이다. 이 역사는 타입인 '로맹 뒤 루아'와 니콜라 자리의 손글씨가 관련 있다는 사실을 분명하게 입증한다. 사실이 그렇다 하더라도, 글씨쓰기에 관한 과학적 토대는 로맹 뒤 루아를 기점으로 점차 무너지기 시작했다. 학자들이 이 사안을 덮어둠으로써 자신들의 토대가 흔들리는 것을 막고자 했던 것이다. 그들은 로맹 뒤 루아를 역사 속 일대 전환을 이룬 사건으로 각색했다. 모눈의 그리드야말로 디자인으로서의 역사가 시작되는 참된 출발점인 듯 포장했고, 이 지점에서 타입은 손글씨로부터 영원히 격리된 듯 보이게 되었다.

어떤 지지받기 어려운 입장을 보호하려는 조처로서 이런 곡해가 저질러졌지만, 그 영향은 정반대의 방향으로 미치게 되었다. 타입이 손글씨로부터 자율적이라는 취지의 언급을 할 때마다, 역사적 사실이 곡해되었다는 사실이 마음속에 떠오르는 것을 피할 수가 없게 된 것이다. 과학에서 위조란 기실 낯선 현상이 아니다. 학자들은 자신이 평생을 바친 학설이 위협을 받아 무용지물이 될 지경에 이르면 위조를 저지른다. 타입에 관한 연구들과 교육은 이런 유효한 사실을 망각하거나, 못 본 척하거나, 가려버리는 행위를 서슴지 않는다. 그들의 이론은 타입과 일상적인 손글씨가 서로 격리된 것이라는 데 중점을 두고 갖추어져왔기 때문이다. 출발부터 이러하니, 이 같은 입장을 유지하려면 사실적 근거를 희생시킬 수밖에 없는 것이다.

과학이란 어떤 답변에도 들어맞는 질문을 발견해내는 기술이다. 이론은 질문을 이끌어내는 데 종사하고, 질문은 이론을 허물어뜨리는 데 기여한다. 질문은 당혹스러움을 유발한다. 질문이란 응당 그래야 하는 것이다. 견고하지 못한 이론의 성채가 무너진다는 것은 더 나은 통찰을 갖춘 견해가 나타나 나의 견해를 대체한다는 것을 의미한다. 나는 더 나은 그 견해를 위해 내가 헌신한 견해를 기꺼이 포기하는 수밖에 도리가 없다. 이론에 위협을 가할 만한 질문을 묵살한다면 이를 과학이라 하겠는가.

In principio erat verbum

Joh.1:1

내가 과학에 반대하는 이유는 타입과 손글씨를 격리시키는 데에서 출발하는 입장을 받아들일 수 없어서라기보다는, 과학이 과학이기 위해 헌신을 다한 모든 이론이 종국에는 이런 일을 겪게 되기 때문이다. 나를 불편하게 만드는 부분은 타입과 손글씨가 격리된다는 출발 지점이 도대체가 난공불락이라는 점이다. 바로 이 난공불락의 성격이 과학을 미신으로 몰고 간다. 학자들의 이런 미신은 무모하게도 글자의 검은 형상만을 피상적으로 염두에 두는 글씨쓰기의 규범들에 스며들어 있다. 심리학에서, 미술사학에서, 수학에서, 언어학에서, 그리고 그 밖의 여러 학문에서 나는 이런 일이 벌어지는 것을 목도한다.

이쯤에서 말을 접어야겠다. 자기 말에 올라타서 창을 겨누기 좋아하는 이들을 위해서도 이 정도면 충분한 것 같다. 이 책에서 나는 내 견해가 출발하는 지점을 밝혀두었다. 여기에 불을 비추고 들어올려 보여달라는 호의적이고도 절박한 요청에 부응해서이다.

2. 획

흰 형상은 검은 형상이 놓일 자리를 결정짓는다. 그런데 또 한편, 흰 형상은 검은 형상 없이 만들어질 수 없다. 검은 형상이 가장 단순하게 표출되는 형태가 곧 획stroke이다. 획은 글씨를 쓰는 지면 위에 끊이지 않게 남는 필기도구의 흔적으로, 필기도구 단면의 자국imprint에서 출발한다.

2.1

도판 2.1에서 이 자국은 타원형이다. 이 자국은 이를테면, 아마도 비스듬하게 닳은 연필 끝의 단면일 것이다. 이 단면이 필기 방향으로 진행하면서 남는 자취impression가 획을 만들어낸다. 이 획의 시작과 끝 부분 모양은 각각 반타원형이며, 이 양 끝에서만 단면이 어떤 모습인지 알아볼 수가 있다. 양 끝을 제외한 획의 윤곽은 두 개의 선으로 구성된다. 이때 이 선들은 한 쌍의 점들이 남긴 자취이다. 선의 윤곽 한쪽을 이루는 모든 점은 다른 쪽 선의 윤곽 위에 자신의 대응점을 지닌다. 이렇게 대응하는 두 개 점들의 한 쌍이 너비대응점counterpoint이다. 이 점 사이의 거리는 너비대응점의 크기size of the counterpoint가 된다.

너비대응점의 점과 점 사이를 관통하는 선을 획의 프런트라인 frontline 이라 한다. 즉, 너비대응점은 프런트라인 위의 한 선분 line segment 이다. 도판 2.1과 같은 직선 획은 단순하다. 획의 모든 국면에서 너비대응점은 주어진 필기도구의 타원형 단면 둘레 위에서 같은 위치에 놓인다. 프런트라인은 언제나 타원 위 같은 각도의 축을 따라 관통하고, 이때 획의 모든 프런트라인은 평행을 이룬다.

et rex aspiciebat
articulos manus
scribentis, Tunc
regis facies *Dan.5:5*
commutata est,

2.2

도판 2.2에서는 타원 자국들이 커브형으로 진행하면서, 이 획은 더는 직선일 때만큼 단순하지 않게 되었다. 방향이 바뀔 때마다 너비대응점은 필기구 단면 타원상의 여러 축 가운데 서로 다른 축 위에 놓인다. 결과적으로 획의 방향이 바뀌는 곳에서마다 너비대응점의 크기가 달라진다. 프런트라인들의 방향각도 역시 달라진다. 획이 진행방향을 트는 부분에서는, 타원의 중심과 타원 둘레를 이루는 무한개의 점을 잇는 모든 선을 프런트라인이라 할 수 있게 된다. 이 획을 정확하게 묘사하기는 어렵다. 연필의 획은 이렇듯 규정짓기 어려운 속성을 지니고 있다.

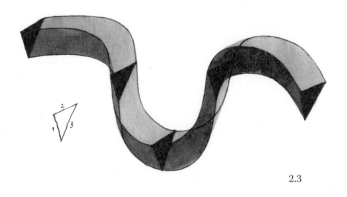

2.3

도판 2.3에서 필기도구 단면의 자국은 삼각형이다. 이 획은
삼각형 한 변의 길이와 방향각도로 이루어진 벡터 세 개가 조
합하며 파생된다. 어둡게 표시된 트랙은 첫 번째 벡터가 남긴
자취이다. 필기도구 단면 삼각형의 꼭짓점들로 그려지는 세
개의 곡선이 방향을 바꾸며 교차할 때마다 획의 너비대응점
을 이루는 벡터가 달라진다. 필기도구를 도식화하는 경우에,
삼각형은 온갖 단면의 복잡한 양상 가운데 가장 단순한 예에
속한다.

2.4

도판 2.4는 하나의 벡터로 이루어진 자취이다. 너비대응점의 크기는 계속 일정하게 유지되고, 방향각도도 계속 똑같이 고정되어 있다. 이것은 개념상 가장 단순한 필기도구인 납작펜broad-nibbed pen을 도식화한 것이다. 펜의 너비에 비해 펜의 두께가 미미해서 무시해도 상관없을 경우에만 이 도식은 유효하다. 작은 글자들, 즉 본문의 텍스트를 쓸 때에는 이 도식이 지닌 한계가 분명하게 드러난다. 이렇게 은연중에 암시되는 벡터에 의도적으로 두께를 가한 타입도 많다. 획의 형태를 보면 이 두께가 어떻게 영향을 미치고 있는지 분명하게 드러난다. 한층 복잡한 상황에까지 나아가보자면, 오늘날에는 치수가 큰 타입은 처음부터 그 크기에 적합하도록 제대로 만드는 것이 아니라, 작은 치수에 쓰던 타입을 그대로 확대해서 쓸 뿐이기도 하다. (이 책의 원서가 출간된 지 30년 가까이 지난 지금, 라틴알파벳 타입 가운데에는 제목, 소제목, 본문, 캡션 등 각각의 크기와 용도에 따라 최적화해서 일일이 따로 디자인한 '크기에 따른 시각 보정용 폰트optical sized font'도 많이 등장했다. ─옮긴이) 이렇게 복잡한 상황들은 지금 소개하고자 하는 단순한 원칙을 넘어서는 문제로, 타입을 둘러싸고 특별히 따로 논의해야 할 대목이기도 하다. 납작펜 단면의 두께라는 것은 너비대응점와 직교하는 벡터로, 이 두께가 미치는 영향은 획의 기본 원칙을 설명할 때 무시해도 될 만큼 미미하다. 지금 이 시점에서는 획의 두께라는 요소에 대해 이 정도로만 언급하면서 넘어가고자 한다.

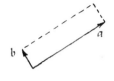

2.5

도판 2.5에서는 납작펜의 단면을 도식화했다. 벡터 a는 너비
대응점, 즉 펜의 너비에 해당하고, 벡터 a에 직교하는 벡터 b
는 펜의 두께에 해당한다. 이처럼 필기도구 단면의 너비대응
점이 벡터 하나만으로 이루어져 있고, 펜이 어떻게 놓이든 너
비대응점이 같은 크기를 유지하며, 그 방향각도orientation가
고정된 경우라면, 획의 진행방향direction이 바뀔 때에만 그
결과로서 획의 너비가 달라진다. 펜을 쥔 자세가 조금 바뀌게
되면 그에 따라 너비대응점의 방향과 각도도 미세하게 달라
질 테고, 필기도구를 조금 더 눌러쓰느냐 덜 눌러쓰느냐에 따
라 너비대응점의 크기가 미세하게 달라지기도 한다. 실제로
글씨를 쓸 때 이런 변화들은 소소하게 일어나게 마련이다. 이
런 편차는 글씨의 인상을 달리 보이게 하는 데 큰 역할을 하
고, 개인의 필체를 분석할 때도 중요한 요인으로 작용한다.
그러나 이 정도 소소한 차이는 도판 2.4의 굵직한 원칙에서
파생되는 편차에 불과할 뿐이다.

consurgent reges
terrae et principes
tractabunt pariter
habitator caeli
ridebit, Psalm 2:2,4

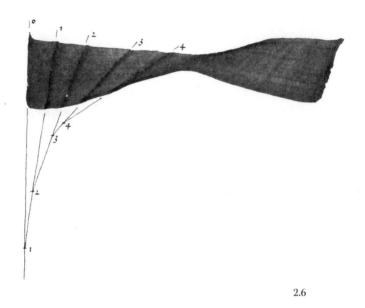

2.6

이 원칙 자체가 완전히 뒤집힌다고 할 만한 경우는 도판 2.6
에서 보이듯, 획이 진행방향을 틀지 않고 한 방향으로 나아
가는 데도, 획이 진행됨에 따라 너비대응점의 방향각도가 변
함으로써 획의 두께가 달라지는 경우이다. 이 지점에서 프런
트라인들은 서로 교차한다. 이때 프런트라인이 쓸고 가며 각
도angle가 변하는 것을 너비대응점의 회전이동rotation이라
한다. 전반적으로, 회전이동이란 각도를 바꾸어가는 프런트
라인의 궤적들을 접선tangent으로 하는 하나의 곡선curve으
로 이해할 수 있다.

이 곡선의 극한limit은 하나의 점일 수도 있고 (곡선의 반지름은 0이고, 프런트라인들은 이 점에서 모두 교차한다.) 하나의 직선일 수도 있다. (곡선의 반지름은 무한하고, 프런트라인들은 이 직선과 모두 평행이다.) 후자의 경우는 더 이상 회전이동이 아니라, 평행이동translation에 해당하게 된다. 도판 2.4와 같은 조건인 것이다.

세상에는 우리가 이해할 수 있도록 도와주는 무언가가 발명되어야만 그로써 우리에게 인식되는 현상들이 존재한다. 누군가 어떤 것을 제대로 파악할 줄 알려거든 배워야 한다고 이야기한다면, 그는 바로 이런 발명에 대해, 공식적인 표현을 쓰자면 '이론'에 대해 언급하고 있는 것이다. 이론은 실재를 지각하게 해주는 것이다. 새로운 이론이란 새로운 현상을 지각할 수 있도록 해주는 일련의 용어들을 발명하는 것이다. 그럼에도, 이론상 가능한 것들이 현실에서 모두 실현되는 것은 아니다. 이론이 모든 가능성들을 망라하는 한편, 실재는 현실이 된 가능성들을 단순히 모아놓은 것뿐이기 때문이다.

$\begin{smallmatrix} i^{s}i^{a} \\ a \ ^{i}s \end{smallmatrix}$} 52:7 *Quam*

pulchri super montes

pedes adnuntiantis et

praedicantis pacem

[...] dicentis Sion

regnavit Deus tuus

회전이동을 발견하기까지, 나는 트릭을 즐겨 구사하던 기교적인 필사가들을 관찰하기만 하면 되었다. (그들은, 이를테면, 미학적 편견을 자초했기 때문이다.) 17세기 전반으로 거슬러가는 이 네덜란드 매너리즘 캘리그래피는 정말로, 회전이동을 파악하는 법을 배워야만 제대로 설명될 수가 있다. 확실히, 회전이동은 펜에 가해지는 다양한 압력의 결과로 너비대응점이 부풀어오르는 현상인 팽창변형과 나란히 간다. 그러나 얀 판 덴 펠더 Jan van den Velde 의 글씨는 팽창변형만으로 설명하기는 불가능하다. (여기서 팽창변형이란 뾰족펜으로 쓴 글씨를 뜻한다.)

Dominus dedit mihi
linguam eruditam ut
sciam sustentare eum
qui lassus est verbo
erigit manu manu
erigit mihi aurem
ut audiam quasi
magistrum Isaias 50: +

2.7

도판 2.7에서 나는 네덜란드식 똑바로 선 흘림체 standing running hand / upright cursive 를 썼다. 기교적인 나의 선조들을 능가할 수 있는 척하고 싶어서가 아니다. 내가 보여주고 싶은 것은 단지, 그들이 뾰족펜 아닌 납작펜의 회전을 이용해서 이런 글씨를 썼다는 사실이다. 이런 사실이 내게 분명해지자, 1605년 얀 판 덴 펠데가 쓴 『서법의 거울 Spieghel der schrijfkonste』 제3장 '근본을 다룬 책 Fondementboeck' 가운데 이 테크닉을 묘사한 내용이 기억났다. 나는 이 책의 모든 구절을 마음속에 간직하고 있었는데도, 그 진정한 의미를 수년이나 놓치고 있었다. 나는 파악하는 법을 배워야 했던 것이다.

글씨쓰기에서, 굵기대비 contrast란 굵은 획과 가는 획의 차이를 의미한다. 굵기대비에는 세 가지 유형이 있다.

평행이동 translation : 도판 2.4처럼 획의 진행방향이 바뀔 때에만 획의 굵기대비가 생긴다. 너비대응점의 크기와 방향각도가 일정하게 유지되기 때문이다.

회전이동 rotation : 획의 진행방향이 바뀔 때뿐 아니라, 도판 2.6처럼 너비대응점의 방향각도가 바뀔 때에도 획의 굵기대비가 생긴다. 너비대응점의 크기는 일정하게 유지된다.

팽창변형 expansion : 도판 2.8처럼 너비대응점의 크기가 바뀌면서 획의 굵기대비가 생긴다. 너비대응점의 방향각도는 일정하게 유지된다.

인간이 글씨를 쓸 때 펜을 쥔 자세와 손의 압력을 일정하게 유지할 수는 없기 때문에, 획 굵기대비의 이 세 방식 가운데 하나만 단독으로 이루어지는 일은 이론적 모델 바깥의 현실에서는 일어나기 어렵다. 내가 어떤 글씨에서 평행이동이 두드러진다고 할 때 나는 그 글씨에서 팽창변형이나 회전이동이 전혀 일어나지 않는다는 이야기를 하려는 것이 아니다. 내 눈에, 획 굵기대비의 종류 가운데 평행이동이 눈에 띄게 드러난다는 이야기이다.

그러니 특정 필사가의 독특한 특성을 주목하는 다른 누군가가 똑같은 그 글씨로부터 팽창변형 현상을 마주하지 못하리라는 보장은 없다. 나의 이 개념적인 틀은 무딘 도끼날처럼 기능할 수도, 외과의사의 날 선 칼날처럼 기능할 수도 있다. 무지막지한 손도끼이든 정교한 메스든, 이 체계는 유형을 나눈다. 획 굵기대비의 모델은 아래와 같이 문화사에도 적용할 수 있다.

평행이동 : 고대와 중세
회전이동 : 매너리즘
팽창변형 : 낭만주의

고대 그리스는 이 도식에 포함되지 않는다. 르네상스는 중세에 흡수되고, 낭만주의는 바로크와 고전주의를 포괄한다. 이런 세부까지 다루려면 분류를 더욱 세밀하게 해야 할 텐데, 나는 기존의 문화사와는 시대를 나누는 방식에서 관점을 달리한다. 그럼에도 획 굵기대비의 각 유형은 의심할 여지 없이 역사의 굵직한 이정표들과 관련을 맺고 있다. 역사학자에게 서구의 문자 아닌 어떤 다른 것과의 관계 아래서 그가 서구문명을 어떻게 이해하고 있는지 설명하라고 해보라.

2.8

2.9

도판 2.8은 너비대응점이 중간에 부풀어 오르는 획의 모형이다. 이때의 획 굵기대비의 유형이 팽창변형이다. 도판 2.8과 2.9에서는 획의 진행방향이 달라져 있다. 도판 2.9에서 획의 외곽선contour은 직선이다. 이 시점에서 획의 진행방향과 그 획의 외곽선의 진행방향이 어떻게 다른지 확실하게 구분할 필요가 있겠다. 획의 진행방향direction of the stroke은 곧 중심선heartline의 진행방향을 뜻한다. 중심선이란, 획이 그어지는 방향으로 진행하는 너비대응점 한 쌍의 중심점midpoint들을 이은 선이다.

2.10

획의 진행방향을 애매한 구석 없이 정확히 묘사해야만, 그 획을 제대로 해석할 수 있다. 예컨대, 도판 2.10은 도판 2.11처럼 직선 하나와 사인 곡선이 결합한 모습으로 보일 것이다.

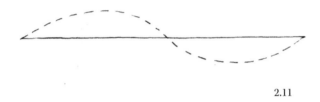

2.11

그러나 도판 2.10에서 양쪽 두 개의 곧은 선분은 하나의 윤곽선으로 이어지는 것이 아니다. 이런 직선 형태가 생긴 것은 특정한 중심선을 둘러싼 특정한 팽창변형의 결과로 일어난 우연한 효과에 지나지 않는다. 도판 2.12는 어느 윤곽선이 어디에 속하는지 정확히 보여준다.

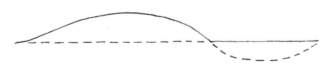

2.12

타이포그래피와 타입에 대한 기존 연구들에서는 도판 2.13에
서 보이는 글자들 사이의 차이가 심하게 과장되어 있다.

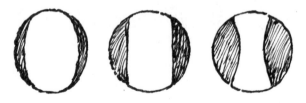

2.13

내가 분석하는 바로는, 이 세 개의 글자들은 사실상 똑같은
중심선과 똑같은 유형의 획 굵기대비를 지니고 있으며, 너비
대응점 역시 똑같은 궤적을 따라간다. 형태적인 차이는 오직
너비대응점이 부풀어 오르는 정도의 차이를 통해서만 드러
난다. 이 양적인 차이야말로 결정적인 차이라고 여기는 사람
도 있을 것이다. 그러나 어떤 한 편에서, 이 차이는 사소하다
고 할 수 있다. 펜으로 쓴 어떤 획도, 심지어 어떤 글자도 똑같
을 수는 없는 것이다. 손으로 자유롭게 쓴 획에서 팽창변형의
정도를 완벽하게 제어하기란 불가능하기 때문이다.

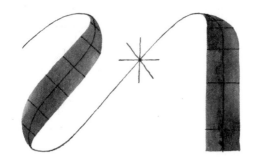

2.14

프런트라인은 너비대응점의 양 끝을 잇는 선이다. 너비대응
점은 앞서 언급했듯, 획 윤곽선의 궤적을 만드는 한 쌍의 점
들을 일컫는다. 프런트라인과 너비대응점의 방향각도는 서
로 일치한다. 도판 2.14의 가느다란 부분에서는 한 쌍의 너비
대응점이 존재하지 않으니, 프런트라인의 방향각도 역시 존
재하지 않는다. 이 프런트라인은 모든 방향의 각도를 지니고
있다고도 주저 없이 말할 수 있다. 획 한가운데의 별모양처럼
말이다. 너비대응점의 두 점이 서로 접합한 상태이기 때문이
다. 어떤 선의 방향각도를 알려거든 두 번째 점이 반드시 있
어야 한다. 이 가느다란 부분에서는 너비대응점이 접합해서
판별할 수 없게 되고, 그에 따라 내가 만든 틀을 도구로 해서
는 이 부분에서 일어나는 신호를 파악할 수 없게 된다. 어떤
일이든 일어날 수 있고, 반대로 아무 일도 일어나지 않을 수
있다. 이렇듯 가느다란 부분에서 어떤 일이 일어나는지 알 수
가 없으니, 순수한 팽창변형이란 체계적으로 묘사하기 불가

능한, 내 관점에서 볼 때 퇴폐적인 유형의 획 굵기대비이다. 여기서 내 이론이 도달할 수 있는 범위의 최종 지점과 더불어, 쓰기의 마지막 지점이 시야에 들어온다. 자, 이제 팽창변형을 기하학의 공식으로 요약하는 일만 남았다.

도판 2.15는 팽창변형의 공간 모델이다

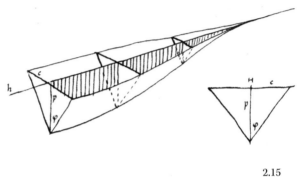

2.15

h: 획의 중심선 heartline.

p: 펜에 가하는 압력 변화. 획의 깊이로 도해했다.

φ: 펜의 유연성 flexibility. 획의 골을 따라가는 쐐기의 각도로 도해했다.

c: 너비대응점

$c = p \tan \phi$

나는 이 획을 고랑 형태로 도해했다. 고랑 단면의 역삼각형 쐐기에서 그 깊이는 펜에 가해지는 압력에 해당한다. 쐐기의 각도는 펜의 유연성을 나타낸다. 너비대응점을 도출하는 공식도 이 모델에서 자연스럽게 따라 나온다.

도판 2.13에서 글자 간의 차이는 이 공식을 통해서 해석될 수 있다. 이 세 개의 글자들은 같은 원리를 가졌고, 중심선도 다르지 않다. 유연성이 서로 다른 펜으로 쓰다 보니, 쐐기에서 φ의 각이 좁아지거나 p의 깊이가 서로 달라지면서 너비대응점이 부풀어 오르는 정도가 서로 달라져 있는 것이다. 이 φ의 각은 연속적으로 좁아지거나 넓어지는 것이지만, 도판 2.13에서는 이 일련의 형태 변화를 세 단계로만 나타냈다. 타이포그래피적으로 이야기하자면, 이 공식은 배스커빌 Basker-ville과 보도니 Bodoni가 근본적으로 같은 원리를 지닌다는 사실을 분명히 보여준다.

그러나 도판 2.14를 둘러싼 문제는 이 공식으로도 해결되지 않는다. 가느다란 선에서, p는 0이므로, 그 어떤 일도 일어날 수 있는 것이다.

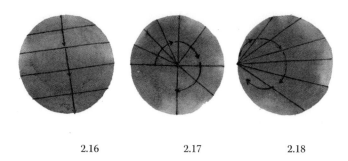

2.16 2.17 2.18

팽창변형에서는 너비대응점의 크기와 방향각도가 모두 가변적이어서, 획의 형태만 봐서는 어떤 방식으로 썼는지 확신을 갖고 추정하기가 불가능하다. 도판 2.16의 둥근 획에서는 너비대응점의 방향각도는 계속 일정하지만, 너비대응점의 크기가 달라진다. 도판 2.17에서는 그와 반대로, 너비대응점의 크기는 일정하지만 방향각도가 계속 달라지면서도 겉모습은 똑같은 획이 생겨났다. 도판 2.18에서는 너비대응점의 크기와 방향이 모두 달라져 있다. 이 이론적인 모델은 너비대응점의 크기와 방향각도가 달라지더라도, 획의 외형은 그와 무관하게 그대로인 듯 보일 수 있다는 사실을 보여준다.

2.19

실제 상황에서 둥근 점은 도판 2.19에 도식화된 바와 같은 획의 움직임을 통해 쓰여진다. 한편, 글자를 새기거나 돌에 깎을 때는 도판 2.17처럼 도구를 회전시킨다.

도판 2.20에서 두 획의 너비대응점은 서로 중첩되어 있다. 획이 어떻게 만들어졌는지 하나의 결론으로 수렴될 수 없는 형상이 생겨나 있다. 이것이 손으로 쓴 글씨 아닌, 그림으로 그려진 레터링이나 타입의 검은 형상에서 벌어지는 일이다. 레터링과 타입은 단어의 흰 공간으로부터만 파악할 수 있다. 이 형상에서, 우리는 단지 은유적 의미로서만 이것이 획이라고 말할 수 있겠다.

di xit Dominus ad me

Sume tibi libro
grande et scribe in
eo stilo hominis:
Velociter spolia de-
trahe cita praedare.

3. 프런트의 방향각도

도판 3.1의 두 획은 진행방향direction이 서로 다르지만, 너비
대응점의 방향각도orientation는 같다. 너비대응점의 방향각
도는 곧 그 프런트라인의 방향각도이다.

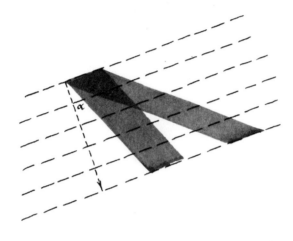

3.1

프런트의 진행방향은 프런트라인과 직교한다. 그런데 획의
진행방향이 결과적으로 프런트의 진행방향과 일치하는 것
은 아니다. 도판 3.2에서 획이 마무리되는 부분의 진행방향은
프런트의 진행방향과 직교한다. 이 경우에 획이 진행해가는
동안 프런트는 변하지 않고 그대로 있다. 획의 움직임이 프런
트의 움직임과 반드시 일치하는 것은 아니다. (프런트의 속도는
획의 속도에 획의 진행방향과 프런트의 진행방향이 이루는 각도의 코사인을 곱
한 값이다. 도판 3.1에서 이 각도는 α이다.)

55

획이 끝나는 부분에서는 펜을 들어올리고, 다음 획을 쓰기 위해서 자세를 잡는다. 다음 획에는 도판 3.3처럼 다음 프런트가 따라 나온다. 도판 3.4의 획은 프런트라인의 진행방향으로 구부러져 간 끝에, 프런트가 완전히 멈춘다. 그러나 획은 계속 더 구부러지고, 프런트는 다시 움직이기 시작한다. 단, 이제는 진행방향이 반대쪽이다.

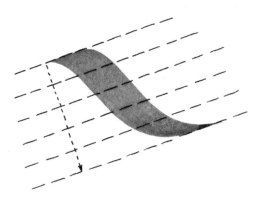

3.2

3.3

3.4

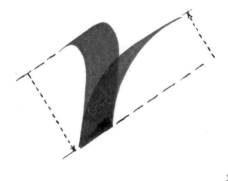

3.5

도판 3.5에서 획은 불쑥 오던 길로 되돌아간다. 도판 3.6에서
도 마찬가지로 프런트는 앞으로 갔다가 다시 돌아간다. 획에
회전이동이 가해지지 않는 한, 프런트는 평행선들로 묶이는
영역을 휩쓸고 지나간다(프런트라인의 평행이동). 회전이동할 때
프런트는 부채꼴처럼 펼쳐진다.

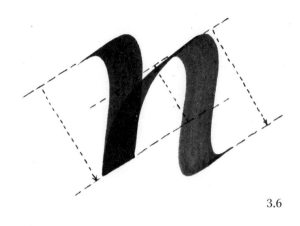

3.6

이론상의 가능성은 두 가지가 있으니, 어떤 필체의 어떤 획에서건 프런트는 한 방향으로만 움직이던가, 온 방향으로 돌아갔다가 다시 본래 방향을 향해서 온다. 나는 전자를 끊어쓰기 구조interrupted construction, 후자를 돌아가기 구조 returning construction라 부른다.

손글씨를 쓸 때 프런트가 글씨를 쓰는 사람의 손을 향하는 획을 내리긋는 획downstroke, 그 반대방향으로 프런트가 되돌아가는 획을 올려긋는 획upstroke 이라 부른다. 손글씨가 아닌 글자들에는 사실 내리긋는 획과 올려긋는 획이라는 것이 존재하지 않지만, 이 용어들을 관습적으로 활용하는 정도는 무리가 없으리라 생각한다. 자, 그럼 계속해보자. 끊어쓰기 구조는 내리긋는 획으로만 이루어진 구조, 혹은 글자의 양식이다. 한편, 돌아가기 구조는 내리긋는 획들을 이어주는 올려긋는 획을 지닌다.

컴퓨터 프로그램에서 글자를 만들 때도, 프런트의 진행방향
이 지정되어야 한다. 컴퓨터는 내리긋는 획과 올려긋는 획을
만들어내는 손의 움직임을 반영하지 못하기 때문이다.

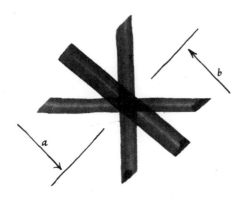

3.7

도판 3.7에서 각 획의 맺음 부분을 보면 프런트라인의 각도가
모두 같다는 사실을 알 수 있다. 프런트가 a 방향으로 진행하
는 획이 내리긋는 획이고, 프런트가 b 방향으로 진행하는 획
이 올려긋는 획이다.

3.8 3.9

어느 문화권에나 도판 3.8과 같은 끊어쓰기 구조와 도판 3.9
와 같은 돌아가기 구조의 글씨가 있다. 예를 들어, 일본에서
는 끊어쓰기 구조를 가이쇼 楷書,해서,정자체 라 하고, 돌아가기 구
조를 교오쇼 行書,행서,흘림체 라 한다. 이것은 문화 간의 짬짜미가
아니라, 빨리 쓰고자 하는 인간의 마음과 또박또박 쓰고자 하
는 인간의 마음이 양립할 수 없다 보니 나타나는 현상이다.
돌아가기 구조에서는 흘려서 쓰므로 끊어쓰기 구조보다 더
빨리 쓸 수 있다. 한편, 끊어쓰기 구조는 글씨를 빈틈없이 살
펴가며 쓰기에 더 용이하다. 필기의 재료와 도구를 어떻게 조
합해서 쓰느냐에 따라 올려긋는 획을 그을 수 없게 되는 경우
도 있다. 돌아가기 구조에서는 속도를 내 필기를 하느라 글자
모양의 또박또박한 분절 articulation 이 희생되는 수가 있다.
또렷한 분절과 빠른 속도 speed는 글씨쓰기의 발달사에서 늘
대립항이었다. 돌아가기 구조는 대개 비공식적인 글씨쓰기
에서 나타나는 특징이지만, 돌아가기 구조에서 또렷한 분절
이 눈에 띄는 때도 있다.

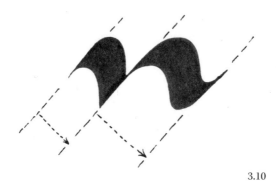

3.10

글씨 쓰는 속도를 너무 과하게 내다보면, 돌아가기 구조라는 개념 자체가 완전히 없어지기도 한다. 도판 3.10에서는 프런트가 오던 방향으로 돌아갈 시간적 여유가 없다. 올려쓰는 획은 옆방향으로 이동하는 sideway shift 획으로 퇴화한다. 이와 함께, 프런트의 움직임은 같은 방향으로만 연달아 재개된다. 이렇게까지 빠른 필기속도는 네덜란드 매너리즘 필사가들의 흘림체 양식으로 구축되어갔다. 필기는 이 이상 더 빨라질 수 없다. 프런트는 어느 곳에서도 정지해서 머뭇대지 않고, 그 결과로서 나타난 필체는 파도처럼 너울너울한 모습이 된다.

서구의 쓰기에서 오늘날 끊어쓰기 구조를 대표하는 것은 도판 3.8과 같은 로만체이고, 로만체의 반대편을 대표하는 것은 도판 3.9와 같은 흘림체 cursive 이다. 흘림체는 돌아가기 구조에서 나온 유산이지만, 흘림체를 공식적으로 쓸 때는 또 박또박 분절하며 끊어쓰기도 한다. 돌아가기 구조의 흘림체와 끊어쓰기 구조의 흘림체는 줄기의 이음매 linking of the stems 에서 서로 차이가 난다. 돌아가기 구조에서는 도판 3.11 처럼 이음매의 올려쓰는 획이 굵었다가 가늘어진다면, 끊어쓰기 구조에서는 도판 3.12처럼 같은 부분의 이음매가 가늘었다가 굵어진다.

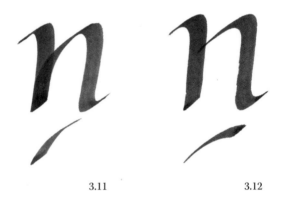

3.11 3.12

돌아가기 구조는 글씨의 발달사에서 가장 중요한 동력이 되어왔지만, 속도가 붙거나 분절이 너무 뚜렷해지다가 유야무야되기도 한다.

4. 단어

단어는 언어 속에서 문장을 이루고, 글로 써질 때는 글줄을 이룬다. 글씨의 형상일 때 단어 그 자체는 아무 의미가 없다. 글씨쓰기의 세계에 머무르는 한, 단어에서 의미란 내 관심 영역 밖에 있다. 단어의 의미를 염두에 두는 순간, 언어활동이 시작되는 셈이다.

어린이가 읽기를 배울 때, 이 어린이는 언어 속에서 글로 쓰여진 단어를 다른 단어와 연결하는 법을 배운다. 여기서 생겨나는 문제는, 이것이 관습적으로 언어의 문제로만 간주된다는 점이다. 즉, 이 어린이는 글씨로는 어떤 것이 쓰여 있는지 이해하지 못하는 것이다. 결국에 늘 이르게 되는 결론이긴 하지만, 무엇이 쓰여 있는지 눈으로 파악하지 못한다는 것은, 이해해야 할 대상도 없어진다는 뜻이다. 단어를 적절하게 지각하지 못하는 어린이는 결코 읽기를 잘 배울 수가 없다. 학교는 내용을 이해하는지에 대해서만 주의를 기울인다. 이런 교육은 지각에 곤란을 겪는 사람에게는 별다른 소용이 없어진다. 그리고 학교 교육은 감각적 지각에 대해 취하는 조치가 아무 것도 없다.

사실, 학교 교육은 글씨로 쓰이면서 특정 문장 안에서 글자 몇 개가 늘어선 단어형상에 대해 뚜렷한 견해를 갖추는 것을 방해한다. 이에 따라 계산이 읽기를 대체한다. 숫자 1, 2, 3을 올바른 순서로 써보자. 객관화해서 봤을 때, 3, 2, 1이 연속해서 놓이는 것과 1, 2, 3이 연속해서 놓이는 것은 등가적이다. 하지만 학교가 정해놓은 모범답안에 비추어 전자는 틀린 답으로 처리된다. 학교는 주체의 고정 시점만을 견지하면서 왼쪽은 왼쪽이고 오른쪽은 오른쪽이라 한다. 사물 사이를 돌아다니면서 시점이란 늘 고정되는 것만은 아니니 이것이 달리 받아들여질 수 있다는 사실을 체험으로 깨닫는 어린이들에게 학교 교육은 속수무책이다.

단어는 희고 검은 형상들로 이루어지고, 이는 리듬이 흘러가는 단위를 구성한다. 이 리듬이 약하다는 것은 단어의 형태가 조악하다는 소리이다. 리듬이 부재한다는 것은 설령 낱글자들이 지면 위에 올바른 순서로 널려 있다 하더라도 단어를 제대로 이루지는 못했다는 사실을 뜻한다.

일상의 구어에서 리듬이란 시간 간격 상의 규칙성을 의미한다. 이 간격은 형식과 길이가 물리적으로 똑같다기보다는, 그 가치가 일정하다. 즉 등가적이다. 글씨쓰기에서 시간의 구조는 공간의 문제로 환원되며, 공간에서의 간격은 길이뿐 아니라 너비를 지닌다.

흰 간격들 사이의 검은 칸막이들이 엇비슷하게 보일 수는 있다. 그러나 흰 간격은 그 가치의 측면에서 균등하게 등가적이어야 한다. 그렇지 않으면 리듬이 무너진다. 리듬을 형성하는 구간이 서로 어긋나는 형태로 끊기면, 이제 이 끊기는 형태 자체가 새로 리듬을 형성하는 구간이 된다. 단어 속 흰 형상들이 리듬감 있게 연결되어 있어야 검은 형상에 좋은 리듬이 깃들고, 그 역으로도 마찬가지이다. 글씨쓰기에서 검은 형상들은 개별 글자 단위로 결정되고 규칙을 가지며, 너비대응점은 쉽게 제어된다. 반면, 흰 형상은 글자와 글자의 조합 속에서만 구성된다. 흰 형상의 양을 측정하는 것은 간단한 일이 아니다. 흰 형상은 그토록 사람들의 주목을 끌고자 하는 검은 획에 밀려, 거의 그 부수물인 양 딸려올 따름이다. 이것이 내가 단어의 흰 형상을 이토록 강조하는 이유이다.

videte qualibus literis scripsi vobis mea manu *Gal.6:11*

4.1

도판 4.1은 리듬이 실제 상황에서 어떤 중요성을 가지는지 보여준다. 1의 글자들은 3보다 폭이 넓다. 즉, 3에서는 글자 안쪽 흰 공간의 크기가 작다. 그러므로 글자들 사이의 흰 공간도 그만큼 좁아져야 하는 것이다. 2에서 각 글자의 획에 둘러싸인 안쪽의 흰 공간은 1보다 작다. 2의 획이 두꺼워 검은 공간이 면적을 더 차지하기 때문이다. 그러므로 2의 글자들은 1보다 서로 더 가까워지게 된다. 글자 사이의 간격을 되도록 바짝 좁히고 싶다면, 글자들 안쪽의 흰 형태도 그에 따라 되도록 바짝 좁혀야 한다. 4의 경우처럼 글자 자체의 획이 굵고 폭이 좁으면 이렇게 글자 사이도 좁아진다. 도판 4.1에서는 조화로운 단어형상word image을 추구했다. 이렇게 자연스러운 모습은 좋은 출발점으로 삼기에는 강렬한 인상을 주기 어려울 듯 보인다.

4.2

그래서 도판 4.2에서는 글자들의 조합을 뒤죽박죽 헝클어봤
다. 이제 눈에 두드러지게 거슬리는 효과가 난다. 모든 경우
에서 단어형상이 무너져 있다. 1과 2에서 글자 사이의 좁은
공간은 글자 자체를 망가뜨린다. d의 긴 줄기가 d의 둥근 부
분 아닌 u의 왼쪽 줄기와 하나로 얽힌 듯 보이는 것이다. 한
편, 3과 4에서 글자 사이의 커다란 공간은 각각의 글자들을
고립시킨다. 1과 2의 글자들은 지나치게 넓어 보이고, 3과 4
의 글자들은 지나치게 좁아 보인다. 3과 4에서 단어는 이제
서로 관련 없는 글자들의 나열에 불과한 지경이 되었다. 1과
2에서는 사태가 한층 심각하다. 개별 글자의 형상 자체가 엉
망이 되었으니 말이다.

Nisi Dominus

Vanum est vobis
ante lucem surgere
surgere postquam
sederitis qui mandu-
catis panem doloris
cum dederit dilectis
suis somnum, *Psalm 127:2*

5. 단어의 발명

단어는 우리가 읽기라 부르는 것을 위한 전제 조건이다. 이것을 이해하기는 쉽다. 대문자로만 짜인 신문이나 책을 상상해 보기만 하면 된다. 대문자들이 제대로 조판되었다면 글자들 사이 between the letters 의 간격은 고르겠지만, 기본적으로 글자들 내부within the letters 흰 공간들의 크기 차이가 너무 많이 나서 단어다운 형상word image 에는 이르지 못한다.

5.1

5.2

도판 5.1처럼 대문자들은 기껏해야 멋지게 나열되는 데 그치고 만다. D 내부의 흰 형상은 B 내부의 흰 형상과 닮았지만, B 내부의 흰 형상들의 크기가 훨씬 작다. B는 위아래 두 개의 형태가 있는데도 D와 높이를 똑같이 맞추어야 하기 때문이다.

D의 흰 공간과 B의 흰 공간에 이처럼 크기 차이가 나니, 이 두 글자 사이의 흰 공간이 양쪽 글자의 흰 공간 모두에 동시에 똑같이 고르게 맞춰질 수는 없다.

이처럼 대문자는 글자들이 리듬감 있게 연결될 수 있는 기본적인 요인을 애초에 갖추고 있지 않다. 대문자는 그 내부의 흰 형상에 방해받지 않도록 이런 식으로 지면에 듬성듬성 흩뿌려지게 된다. 그러려면 글자 사이 공간은 넉넉해져야 하고, 글줄사이의 공간은 좁아지게 된다. 대문자로 짜인 글은 글줄과 단어가 아니라, 이렇게 개별 글자들로 구성된다.

소문자에서는 도판 5.2처럼 그 양상이 다르게 나타난다. m의 내부 흰 형상은 h의 내부 흰 형상을 그대로 반복한다. 이때 이 형상들은 대문자의 경우와는 달리 위아래가 아니라 양옆으로 나란히 놓인다. 그럼으로써 흰 형상들은 고르게 분포된다. 이에 소문자들은 리듬감 있게 연결될 수 있게 된다. 이것만으로는 아직 부족한 점이 있다. 단어 사이에 공간을 주어 중간에 틈틈이 끊기지 않은 채 리듬으로 끝없이 이어지는 글줄로만 구성된 신문이나 책을 상상해보라. 이렇게 되면 읽기가 사실상 불가능해질 것이다. 읽기라는 발명은 글줄의 온전한 리듬을 끊어주는 공간들로부터 발생한다. 이렇게 리듬을 사소하게 어긋나게 해주는 것만으로도, 단어가 리듬의 단위로 부각되기에는 충분한 듯 보인다.

이런 간단한 것도 발명이라 할 수 있는 이유는, 이것이 되돌아 바라보았을 때에만 간단해 보이는 것이기 때문이다. 소문자라는 글자 자체가 글줄 리듬의 흐름에 그 형태를 빚지고 있는 마당에, 리듬을 끊는 것이 글자를 더 편하게 읽히게 해줄지 확신을 갖기란 어려웠을 것이다.

셈족이 알파벳을 발명한 이후, 그에 필적하게 중요한 사건은 내가 알기로 단어의 발명이 유일하다. 단어로 인해, 그리고 단어의 발명과 함께 가능해진 읽기로 인해, 서구 문명은 존재할 수 있게 되었다. 나는 문명의 역사에서 바로 이 전환점을 다룬 문헌들을 샅샅이 조사해 보았지만, 역사서는커녕 고문서학의 원전 사료 더미에서도 이를 언급한 자료를 찾을 수가 없었다. 문화사를 다룬 문헌에서조차 단어라는 개념은 제대로 다루어지지 않고 있었다. 나는 고문서의 영인본을 통해서 단어에 대한 나만의 이론적 발명을 정립해내야 했다. 그렇게 접근한 원전 필사본의 제작 시기나 그 출처를 증명하는 기록에 따르면, 단어는 7세기 초반 아일랜드에서 처음 역사에 등장한 듯 보인다. (즉, 이때 '띄어쓰기'라는 그래픽적 장치가 처음 고안되었다는 뜻이다. 한국·중국·일본 등 동아시아 한자문화권의 전통인쇄 및 필기에서는 언어와 문자의 특성상 단어 혹은 어절 단위 띄어쓰기가 자생했다고 보기 어렵고, 19세기 말에 서구식 근대인쇄가 들어오면서 띄어쓰기와 서구식 문장부호들이 외래적 요소로서 유입되었다. —옮긴이)

6세기의 문헌에만 해도, 단어를 체계적으로 띄어 쓴 흔적이 나타나지 않는다. 단어 사이 띄어쓰기와 같이 끊기는 부분은 문장 혹은 구절을 구분하기 위해서나 등장했다. 그러던 단어 사이 띄어쓰기가 9세기에 이르러서는 규칙으로 정착되었다. 아일랜드 앵글로색슨족의 선교에 따라 문헌을 필사하는 필사실이 세워지기 시작했고, 8세기에 단어다운 형상은 이곳 필사실들에서만 볼 수 있었다. 그전에 단어형상은 아일랜드와 잉글랜드에서 필사된 책들에 국한되게 볼 수 있었고, 단어 형상을 체계적으로 드러내는 가장 오래된 필사본들은 모두 아일랜드에서 필사된 책들이었다. 그리고 이 책들이 필사된 시기는 7세기 초반으로 거슬러간다.

이상이 단어의 기원에 대해 내가 조사한 내역의 전부이다. 이 결론은 하나의 추정에 불과하다. 나는 필사본 원본을 연구하는 고문서학자가 아니고, 내가 대조한 영인본들의 주석을 참조했을 뿐이다. 단어의 발명에 대한 연구는 이제 막 시작된 것이나 다름없다. 나는 띄어쓰기를 발명한 아일랜드인 하나를 마음속에 떠올렸다. 그런 아이디어가 어디서 났는지 물어볼 수 있을 만큼, 그는 내게 현실감 있는 존재였다. 그는 문장들 사이에 리듬을 끊도록 살짝 흰 공간을 줌으로써 문장을 분리할 때 아이디어를 얻었다고 말하고 싶은 듯 보였다. 아무리 능숙한 필사가라도 필사 과정에서 저지르게 마련인 어떤 실수는 아니었을까? 나는 마음속에서 만든 내 동료에게 이 질문도 던지고자 했으나, 그는 여기에 대답을 하지 않았다.

유럽의 기독교화는 7세기 아일랜드에서 시작되었다. 간혹 칼로 선교를 하는 경우도 있었지만, 그들은 의도를 관철하기 위해 더 효력을 발휘하는 새로운 무기를 보유하고 있었다. 그것이 바로 단어였다. 한편, 7세기 아라비아에서는 북아프리카의 이슬람화가 시작되었다. 이 선교사들은 훨씬 눈에 띄게 칼을 휘둘렀지만, 이슬람 율법인 수나Sunna를 찬찬히 읽어보면 참다운 종교란 다른 강력한 무기를 가져야 한다는 권유를 볼 수 있다. 이 무기 역시 단어였다. 아랍 문자의 쓰기가 시작되던 초창기에는 글자와 글자를 이어 리거처ligature,합자,이음글자를 만들려는 경향이 나타난다. 이 리거처에서 글자들은 하나의 획을 공유하며 이어져 있는데, 이런 모습은 도판 5.3의 예처럼 서구의 쓰기에서도 볼 수 있다.

5.3

리거처는 획의 패턴을 단순화해 대체로 단어다운 형상을 보기 좋게 만드는 역할에 머물렀다. 그러나 7세기에 이 리거처는 아랍 문자의 쓰기에서 하나의 규칙으로 정립되었다. 이제 몇몇 예외를 제외하고, 단어는 곧 리거처가 된 것이다. 즉, 아랍 문자에서 글자들이 단어로 엮이려면 이들을 서로 묶어주는 검은 획이 원칙적으로 필요하게 되었다. 서구에서는 이와 반대로 단어가 흰 형상들의 결속력에 바탕을 둔다. 그러나 아랍 문자와 서구 문자 간에는 이 시기에 일어나 갖게된 공통점이 하나 있다. 7세기에 외세를 향해 뻗어 가던 이 문화들은, 단어 사이를 분리하는 새로운 쓰기 방식을 각자 성사해내었다는 점이다.

아랍인들과 아일랜드인들이 서로의 문화를 알았는가 하는 질문은 이전에도 제기되어온 바 있었다. 아일랜드 조형예술에서 보이는 장식이 이 경우에 해당한다. 나는 미술사에서 이런 질문은 호기심을 유발하는 어떤 특정한 예를 두고 거칠게 어림짐작하는 수준으로만 언급된다는 인상을 받는다. 나의 질문 역시 이와 같은 운명을 겪게 될 수 있을 것이다. 내가 여기서 이런 언급을 하는 이유는 단어에 관한 내 생각에 힘을 싣고자 해서가 아니라, 단어의 발명이 그만큼 중요한 사건임을 강조하고자 해서이다.

과학이란 누구의 눈에나 평이하게 잘 보이는 현상을 대체로 묵과하려는 경향이 있다. 접근이 까다롭거나 기이한 것들이 확실히 더 주목을 받는다. 그 결과, 과학이 제공하는 지도에서 결국, 우리가 접하는 바로 이곳만이 빈 채로 남게 된다. 서구의 과학에서 아랍 문자의 리거처는 많은 주목을 받았지만, 정작 서구 문자를 쓰는 근간에 대해서는 누구도 눈길을 주지 않은 채 방치해왔다. 내가 던졌던 질문에 어떤 답변이 나올지는 내게 중요하지 않다. 서구에서 글씨쓰기를 처음으로 염두에 둔 그 누군가에 의해서만 이것이 답변될 수 있다는 점, 바로 그 점이 중요하다.

어쩌면 내가 단어의 발명에 대해, 다른 방식으로 온전했을 쓰기의 역사에서 빈틈을 남겼다는 인상을 주지는 않았는지 모르겠다. 나는 이를 정정해야만 할 것 같다. 쓰기의 역사 같은 것은 존재하지 않는다. 그런 이름을 달고 있는 무언가가 지나왔을 수는 있겠으나, 스스로가 주장하는 바와 일치하는 그런 것은 아니다. 다음에 이어지는 내용을 고려해보도록 하자.

처음에 글자는 단어문자logographic의 방식이었다. 각각의 표시token 들은 (예컨대 A) 단어에 해당하는 것이었다. 그러다가 단어문자는 음절문자syllabic 로 이행했다. 각각의 표시는 (예컨대 A) 음절에 해당하는 것이었다. 마침내 음절문자는 표음문자phonetic 에 도달했다. 각각의 표시들은 (예컨대 A) 음성에 해당하게 되었다.

이때 이 역사에서 쟁점이 되는 것은 A가 아니다. 변화해온 것은 쓰기 자체가 아니라, 이 낱글자에 어떤 의미가 부여되었는가이다. 이 표시의 형상이 변화했다 해도, 소위 쓰기의 역사라는 것은 이 변화에 관심을 두지 않았을 것이다. 이 소위 쓰기의 역사는, 실상 쓰기의 역사가 아니라 철자법, 즉 철자가 단어를 형성하는 방식spelling의 진화를 도식화한 것이다.

이 도식은 거칠다. 철자법이 표음적 체계를 갖추었는가는 해당 언어의 어문규칙에 따라 달라진다. 오늘날 말레이시아어의 철자법은 영어의 철자법보다 더 표음적이다. 그와 더불어, 이 도식은 글을 읽는 사람 아닌 쓰는 사람을 향해서만 지나치게 편향되어 있다. 어떤 말레이시아인이 글씨를 쓸 때 스스로 표음적 방식으로 쓰고 있다고 상상할 수 있겠으나, 그는 실상 표음적 방식으로 읽고 있지 않다. 모든 서구 문명에서 읽기란 사전적 단어라는 표시를 한눈에 하나에서 몇 개까지 단어 단위로 인식하는 과정을 통해 수행되기 때문이다. 그러므로 읽는 사람은 서구의 문자를 단어문자적 체계로 활용한다. 이 읽기는 글씨를 쓰는 사람이 리듬 있는 단어형상을 만들어낼 때에만 가능해진다. 철자법이란 쓰는 행위에 맞춰 형성된 것이지, 그 자체가 곧 쓰기인 것은 아니다. 철자법의 역사란 쓰기의 역사와는 다른 어떤 것이다. 쓰기의 역사는 어떤 모습일 것인가, 그것은 나도 모르겠다. 쓰기의 역사는 여전히 쓰이는 중이기 때문이다.

6. 단어형상의 정립

단어의 발명은 우리가 주저 없이 중세라 부르는 시대의 발전 초창기에 이루어졌다. 그러니 단어의 발명과 함께 중세가 시작되었다고 이를 만도 하다.

이런 의미에서, 중세는 600년경에 시작되어 1500년경까지 뻗어 간다. 소문자의 등장과 함께 중세가 시작되었다고도 생각해볼 수는 있을 것이다. 그러나 이 경우, 중세가 이미 진행된 지점과 아직 중세에 속하지 않은 지점을 구분하기가 모호해진다. 단어형상과 달리, 소문자는 어느 순간 불쑥 나타난 것이 아니기 때문이다. 소문자와 소문자 특유의 리듬감이라는 중세적 특질은 반언셜체half-uncial에 이미 드러나고 있는데, 반언셜체라는 이 이름 하나만 봐도 이 필체의 범위를 설정하기란 쉽지 않다는 사실을 알 수 있겠다. 소문자는 서구의 쓰기에서 정자체인 로만체Roman 의 발달사 안에 정확히 속해 있다. 고대의 유산인 로만체도 중세 글씨체 가운데 일부로 여겨질진대, 고대의 언셜체라 해서 어찌 중세에 속하지 못하겠는가? 문화사의 도식 역시 그저 도식에 불과할 뿐이다. 그러나 어떤 도식이 쓸 만해지려거든, 거친 것은 어쩔 수 없더라도, 명쾌하기라도 해야 한다.

나는 아일랜드인이 새로운 힘을 실어준 고대의 문명이 부활한 바로 그 시점에서 중세가 시작되었다고 제안하고자 한다.

셈족의 유산인 알파벳은 문명에 새로운 성격을 부여할 만한 새로운 자극을 한껏 받아들였다. 이것이 서구의 문명이다. 중세는 단어의 발명과 함께 시작되었고, 타이포그래피의 발명과 함께 막을 내렸다. 여기서 나의 도식에는 세 국면의 전환점이 있다.

1. 알파벳 (셈족의 쓰기)
2. 단어 (서구의 쓰기)
3. 타이포그래피

여기서 타이포그래피란, 미리 만들어진 조립식 글자들을 사용한 쓰기라 이해하면 되겠다.

중세란 우리가 가진 편견의 소산이다. 이성으로 계몽된 인류가 이미 오래전에 추방해버린 미신과 어리석음으로써 고대 문명의 유산을 온통 뒤덮은 암흑기로 중세를 바라보고 있다면, 중세의 글씨가 지닌 원초적인 광휘를 애정 어린 시선으로 한번 다시 돌아보도록 하자. 중세를 살아간 이들은 자연광이 들지 않는 시각까지 인공조명으로써 시간을 늘려쓸 수 없었으니, 그들의 삶에서는 우리보다 제한된 시간 동안만 글씨를 쓸 수 있었다는 사실도 상기해보자. 이들은 우리가 도달할 수 없어 보이는 수준의 테크닉을 구사해내고 있다. 이런 모습을 마주할 때 나의 중세는 책에서 묘사되는 '암흑기'와는 양상을 달리한다.

중세는, 읽기의 발명으로 시작해서 타이포그래피의 발명으로 막을 내리는 나의 중세는, 서구 문명에서 가장 중요한 순간이다. 내가 보기에, 서구식 읽기의 양상은 고대의 철자법을 현저히 바꾸어 놓았다. 이를 근거로 나는 단어라는 중세의 발명은 서구 문명의 발명이라고까지는 못하더라도, 최소한 그 출발점은 된다고 본다. 중세를 살던 나의 동료들을 향한 존경심이야말로 나의 자신감에 힘을 실어준다. 중세 글씨에 펼쳐진 다채로운 풍요로움은 나의 도식처럼 그리 간단하진 않다. 다만 나는 중세 글씨의 마지막 자취를 보여줄 수는 있겠다. 중세는 쓰기의 발달사에서 단어 이미지가 정립되는 방향으로 전환되어가던 시기였다. 이탈리아 르네상스 인본주의자들의 선동 속에 서구문명이 다시 수용되고 해석될 때, 그들은 단어형상이 중세 초기의 느슨한 모습으로 되돌아가기를 원했다. 그러면서 중세는 역사의 뒤안길로 흘러갔다.

갑작스러운 변화든 점진적인 변화든, 단어의 하얀 형상을 엮는 리듬의 흐름을 한결 두드러지게 하는 모든 변화는 단어형상이 정립되어가는 모습으로 간주할 수 있다. 이 변화는 곧 흰 공간이 축소되는 양상으로 드러난다. 훗날 '텍스투라 textura' 혹은 '텍스투알리스textualis'라 불리는 글씨체로 양식화되는 텍스트에 사용하는 본문 글자들의 경우, 이 변화 과정은 도판 4.1에 보이는 원리를 따른다. 다음에 이어지는 도판들을 보면 굳이 중세의 실제 글씨체들을 그대로 옮기지는 않았지만, 흰 공간이 어떻게 축소되어왔는지는 알 수 있을 것이다.

qualibus literis

6.1

도판 6.1을 보자. 폭이 넓은 글자들에 가벼운 필치의 획을 가함으로써 내부의 흰 형상이 커졌다. 리듬의 균형을 위해 글자 사이의 공간의 흰 공간도 커졌다. 단어형상은 밝고 여리다.

qualibus literis

6.2

도판 6.2에서는 획이 한층 묵직해져 있다. 그에 따라 글자 내부 흰 공간의 면적은 줄어들었다. 균형을 맞추기 위해 글자 사이의 흰 공간도 좁혔다. 단어형상은 더 조밀해졌다.

qualibus literis

6.3

도판 6.3에서는 글자들이 훨씬 더 밀착되어 있다. 도판 6.2의 글자들과 높이가 같도록 유지하면서, 줄어든 글자 사이 흰 공간의 형상에 글자 내부 흰 공간의 형상을 균형 있게 맞추려다 보니 글자의 폭이 좁아지는 수밖에 없게 되었다.

이외에도 중세에 관해 이야기할 거리는 많다. 그러나 이 원리에서 더 더하거나 뺄 만한 이야깃거리가 있는 것은 아니다. 중세의 필사가들은 글자들을 이전에도 이후에도 없을 만큼 바짝 붙였다. 리듬이 온전히 유지되게 하려고, 그들은 글자 내부의 흰 형상도 바짝 줄였다. 그 결과 본문 글자들은 유례없이 좁은 폭을 지니게 되었다. 이상이 중세 글씨의 진화를 설명하는 기본 원리이다. 왜 이런 변화를 추구했는지에 대해서는 아직 질문의 여지가 남아 있다. 나는 중세의 필사가들이 단어형상의 중요성을 당연히 자각하고 있었으리라 본다. 단어다운 형상을 정립하는 방법이라면 그것이 무엇이든, 그는 그 방법이 글씨의 품질을 끌어올린다고 여겼다. 읽기와 글씨 쓰기의 중요성에 주의를 기울여본 사람에게라면, 이 정도 설명이면 충분하리라 생각한다. 나의 중세 동료들은 스스로 읽고 쓸 수 있는 데 기뻐했다. 그러나 이를 넘어, 그들은 실로 모든 사람이 읽고 쓸 줄 아는 축복받은 미래를 꿈꾸는 사회의 초석을 놓은 것이다.

타이포그래피의 발명과 함께 중세 필사가들은 우리에게 글씨를 잘 써야만 한다는 부담을 덜어주었다. 그리고 그로써 우리를 단어라는 발명의 의미로부터 멀어지도록 했다. 완벽한 리듬을 추구하려던 그의 노고는 종국에 획일성이라는 늪에 빠져버렸다. 글자폭이 점차 좁아지다 보니 내부의 흰 형상이 고르다 못해 똑같아져버렸기 때문이다. 그에 따라 인문주의자들이 이를 야만적인 바바리안족의 '고딕gothic'이라 불러도 뭐라 할 수 없게 되고 말았다.

6.4

중세 후기의 본문 글자들은 예외 없이 끊어쓰기 구조를 가졌지만, 소문자는 도판 6.4처럼 그 태생부터 흘려쓰기 글씨체였다. (돌아가기 구조로 쓴 글씨체라는 의미이다.) 올려긋는 획은 내가 이 예시에서 진하게 만든 삼각형 부분에서 볼 수 있다.

6.5

도판 6.5에서도 나는 같은 부분의 삼각형을 진하게 만들었
다. 여기서 올려쓰는 획의 부분들은 폭이 더 넓은 획에 완전
히 흡수된 듯 보이게 된다.

6.6

도판 6.5의 돌아가기 구조와 도판 6.6.의 끊어쓰기 구조의 차
이는 글자의 외관만 봐서는 식별되지 않는다. 끊어쓰기 구조
가 적용되면, 획이 마무리된다는 사실을 보여주는 발feet 이
달릴 수 있다. 하지만 이 발이라는 디테일만으로 성급한 결론
을 내리지 않는 것이 좋다. 도판 6.6은 텍스투라의 원형이다.

6.7

이 글자가 더 좁게 만들어졌다면, 도판 6.7처럼 어깨 곡선과
발의 차이는 구분할 수 없게 될 것이다. 그렇게 되면, 이 글
자는 더 이상 m으로 인식할 수 없게 된다. 이런 상황을 개선
하는 방법이 있다. 도판 6.8처럼 발 부분에 돌아가는 획back-
stroke을 쓰는 것이다.

6.8

이것이 텍스투라가 검고 두꺼워져온blackening 종착점이다.
텍스투라의 발전 과정은 글자 어깨 부분의 아치를 보존하려
는 데에서 출발한다.

6.9

이 아치는 도판 6.9에서 보이듯 활처럼 굽어진 평행사변형으로 파악할 수 있다. 너비대응점을 더 크게 주면 글자의 기둥 사이 흰 공간의 폭이 좁아지면서 도판 6.10처럼 평행사변형은 마름모형에 가까워진다. 아치가 만족할 만큼 제대로 굽어지기에는 공간이 부족해서, 결과적으로 아치는 평평해진다.

6.10

이에 대한 대안은 다시 출발 지점으로 되돌아가서, 아치를 보존하는 대신 올려긋는 획을 보존하는 것이다. 흘려쓰기 구조에서처럼 말이다. 올려긋는 획이 충분히 멀리 굽어나가면, 너비대응점이 크더라도 획을 올려그은 것이 도판 6.11처럼 그대로 잘 보인다. 다만 아치를 넣을 만한 공간은 없다. 텍스투라에 대한 이 대체형은 형태의 근본 원리부터 다르다. 이런 유형의 형태를 흘림체라 부른다.

6.11

띄어쓰기한 단어형상이 보이지 않는 8세기 필사본이 테이블에 놓여 있다고 가정해보자. 이 책은 어디서 쓰였을까? 그 필사본을 쳐다보지 않고도 나는 답이 무엇인지 거의 확신할 수 있다. 답은 이탈리아이다. 필사본의 제작 연대가 늦어질수록, 이 답이 정확할 확률은 높아진다. 8세기 전반이라면 아직 아일랜드 앵글로색슨 문명의 영향이 스며들지 않은 유럽의 어느 다른 구석에서 이 필사본이 제작되었을 가능성도 없지는 않다. 이탈리아는 중세를 통틀어 내내 그랬듯, 이때도 한참 뒤처져 있었다. 알프스 이남에서는 단어라는 것이 자생해서 정립된 적이 없었다. 이탈리아인들은 단어의 띄어쓰기로 인해 생겨나는 형상들을 받아들이면서도, 여기서 파생된 알프스 이북의 그 묵직한 획만은 취하지 않았다. 이탈리아의 인문주의적 흘림체는 도판 6.13처럼 너비대응점이 작은 흘림체였고, 인문주의적 로만체는 도판 6.12처럼 묵직한 획만 제외하면 텍스투라의 모든 특성을 다 갖추고 있었다.

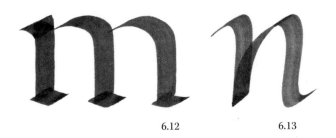

6.12 6.13

400여 년이 지난 지금, 우리는 로만체 타입에 익숙해져왔다. 그러나 텍스투라의 발이 그토록 강조된 형상으로 로만체에 흡수된 점은 참으로 놀랄 만한 반전이 아닌가? 그것도 다름이 아니고, 서구 중세 문명의 위엄이라는 명목에서 말이다.

6.14

도판 6.14에서 나는 로만체를 그 '야만적이라던' 고딕적 모델인 텍스투라에 대비시켜 겹쳐보았다.

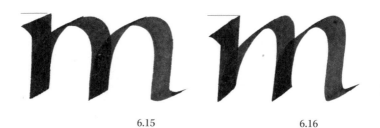

6.15 6.16

도판 6.15에서 보이는 중세 초기의 소문자에서는 획의 너비 대응점과 그 진행방향이 이루는 각도가 완만한(<30°) 편이다. 도판 6.16을 보면, 형태는 같지만 그 각도의 경사가 훨씬 급격하다(±45°). 이 점을 보면 중세 초기의 소문자의 형태는 인문주의적 흘림체의 형태와 이웃 관계라고 할 수 있겠다. 흘림체의 서법은 중세 후기나 되어야 완숙해졌지만, 이 현상의 실마리는 이를테면 『아르마의 서 Book of Armagh』와 같은 8세기 필사본에서 분명하게 눈에 띈다.

min min

ne dicas quid putas causae est
quod priora tempora meliora
fuere quam nunc sunt/ stulta
est enim huius cemodi interrogatio.
Ecclesiastes 7:10

visio Isaiae filii Amos quam
vidit super Iudam et Hieru-
salem in diebus Oziae Iotham
Ahaz Ezechiae regum Iuda.
 audite caeli et auribus percipe
terrae quoniam Dominus locu-
tus est:

filios enutrivi et exaltavi ipsi
autem spreverunt me.
 cognovit bos possessorum suum
et asinus praesepe domini sui Isra-
hel non cognovit populus meus
non intellexit. Isaias 1:1-3

이런 종류의 복잡한 문제들은 거의 어디에서나 일어난다. 단어형상이 정립되면서 글자의 폭은 점점 좁아지고, 획은 점점 묵직해졌다. 이것은 일반적인 원리일 뿐, 필사가들 각자가 정상적이라고 여기는 글자폭은 다 달랐고, 그들이 쓰던 펜의 너비도 다 달랐다. 상황의 전말을 속속들이 알고 싶어 안절부절하는 경향이 있는 사람들에게는, 이런 제한적인 요소가 덧붙는다는 사실을 마주하기가 괴로울 것이다. 그러나 고문서학에서 이 점은 본질적으로 중요하다. 어떤 책에서 몇 명의 필사가가 작업했는지 알아내거나, 혹은 이곳저곳 돌아다니며 필사를 하던 어떤 필사가가 어디서 와서 어디로 갔는지 추적하는 것이 중요한 문제로 두드러질 때 앞서 언급한 특성은 가장 결정적인 증거가 된다.

이런 편차들이 뚜렷한 패턴을 보이게 되면, 양상은 한층 흥미로워진다. 평행이동에서 형태를 뒤집을 수 있다는 점 reversibility은 반박할 여지가 없는 원리이다.

서구의 쓰기에서 획은 원칙적으로 점대칭이다. 획과 글씨 쓰는 사람의 위치와의 관계에서, 획을 180도 돌려도 형태의 변화는 일어나지 않는다. 달리 말해, 어떤 획이든 거꾸로 쓸 수 있다는 말이다. 몇몇 글자들은 심지어 구조 전체를 거꾸로 쓰는 것이 가능하다. o, s, l, d, p, u, n, b, q, z가 이 경우에 해당한다. 이 글자들을 거꾸로 쓰거나 반 바퀴 돌려서 봐도, 이들은 여전히 글자의 형상을 지닌다. 바뀌는 것은 단지 그 글자의 뜻뿐이다. p와 b의 뜻, 혹은 u와 n의 뜻은 글자의 형상에 좌우되는 것이 아니라, 도판 6.17처럼 그 형태를 대면하는 나의 위치에 좌우될 뿐이다.

6.17

형상들이 서로 마주 보는 선대칭은, 서구의 쓰기에서 팽창변형과 함께 처음 등장한다. 이때 글자의 뜻은 내가 그 뒷면을 볼 때도 바뀌게 된다. 이제, d는 p를 거꾸로 돌린 형태일 뿐 아니라 b를 마주 뒤집은 형태이기도 한 것이 된다. 나는 나의 위치를 확실히 고정한 한에서만 형태의 뜻을 확신할 수 있다. 아주 어린 아이들에게는 이렇게 위치를 확실히 고정하는 것이 익숙하지 않다. 글자의 뜻을 주지시키는 데 기반을 두어서 읽기를 가르치는 것은, 어린이들의 이런 특징을 무시한 처사이다. 이런 방식은 뇌의 지적인 기능이 발달하는 데 지장을 준다. 읽기를 가르칠 때에도 쓰기를 가르칠 때와 마찬가지로 단어의 흰 공간을 출발점으로 삼아야 한다. 그러나 이 단순한 제안은 교육, 글자에 관한 연구 및 문화사의 일대 방향 전환을 전제로 한다. 그뿐 아니라, 학교 교과서의 디자이너들 역시 재교육을 받아야 할 것이다.

3장의 도판 3.11과 3.12에는, 돌아가기 구조와 끊어쓰기 구조가 나란히 놓여 있다. 일관된 구조를 잃지 않으면서도, 도판 6.19의 끊어쓰기 흘림체는 도판 6.18의 돌아가기 구조를 대체할 수 있다.

nu nu

6.18 6.19

기술적인 측면에서 본다면, u는 n이다. 즉, n의 획의 진행방향은 u의 획의 진행방향을 역으로 한 것이다. 글자를 180도 회전시켜도 획의 진행방향은 변하지 않고 그대로 남아 있다. 독자에게 이런 차이는 일종의 상징 symbolism과 같은 것이다. 이 상징이 어떻게 작동하는지 나는 모르겠다. 이 둘의 차이가 전적으로 합리적인 것은 아니다. 그림책을 거꾸로 봐도 문제없이 '읽을' 수 있었던 시절이 있었다는 사실을 선명하게 기억할 수만 있다면, 어쩌면 이런 차이는 생겨나지 않았을지도 모른다. 그러나 합리적이건 그렇지 않건, 뭔가 다르다는 느낌은 존재한다.

이런 차이에 대한 전제는 전문서적에까지 침투해 들어갔다. 이런 전문서적에서는 우리가 실제로는 글줄의 윗부분(혹은 아랫부분이던가? 잊어버렸다.)만을 읽는다는 '발견'으로까지 사태를 진전시켰다. 그들은 한술 더 떠, 그러므로 글자 디자이너들은 글자의 윗부분(혹은 아랫부분)에 특별히 주의를 더 기울일 필요가 있다고 주장한다. 자, 여기서 전적으로 합리적이지도 않은 이 차이에 대한 전제는 거의 난센스에 이를 지경이 되기 시작한다. 글자의 윗부분과 아랫부분 간의 비이성적인 차이가 강요된다는 점을 지적하면서 반론을 편 인물은 아직 보지 못했다. 이 차이를 수용하는 것은 도판 6.18과 6.19의 흘림체를 쓰기 위한 새로운 대안을 창출한다.

nu nu

6.20 6.21

도판 6.20에서 돌아가기 구조는 올려긋는 획이 시계 방향으로 돌아갈 때만 나타난다. 도판 6.21에서는 올려긋는 획이 반시계 방향으로만 향한다.

이 네 종류 양식 간의 차이를 보며, 우리가 그들의 구조를 의식한 지점으로 돌아가보자. 필사본들을 보면 이런 차이들이 드러나지만, 그들은 명백히 똑같이 보이도록 의도하며 쓰였다. 예컨대 여러 명의 필사가들이 작업한 책에서 이런 현상이 보인다. 때때로 나는 옛 필사가들이 구조를 의식하지 않았으리란 생각을 한다. 그런데 글자쓰기의 구조를 철저히 분석할 채비를 단단히 갖춘 학생들의 작업에서조차 이런 무의식적인 차이가 똑같이 드러나는 모습을 발견하게 된다. 일관적이지 않은 구조는, 필체의 특징이라기보다는 글씨 쓰는 사람 개개인에게 있는 특이한 습관이다. 고문서학에서 이 점은 중요하다. 그런 한편, 이 점은 로만체와 흘림체 간의 차이를 끌어내는 원리를 간파하는, 체계가 탄탄한 나의 이야기를 상대화시킨다. 이렇게 다루기 어려운 소재로 어떤 확고한 패턴을 끌어내는 일에는 이런 비일관성이야말로 일관되게 나타난다. 나는 도판 6.18, 6.19, 6.20, 6.21의 구조들이 같은 필사가에 의해 번갈아 모두 사용되는 필사본을 본 적이 없다. 그런 필사본은 존재하지 않으리라 생각한다. 내가 최대한 상상할 수 있는 바는 다음과 같다. 필사가는 특정한 원칙을 고려하면서 최선의 의도와 함께 필사에 착수할 것이다. 그리고 그 작업에 탄력이 붙으면 그는 자신만의 패턴에 푹 빠지게 될 것이다.

내가 아직 다루지 않은 어떤 구조의 글씨체가 있다. 중세 후기 글씨체의 형식들이 그토록 풍요롭게 다채로울 수 있었던 것은 많은 부분 이 글씨체에 빚을 지고 있기 때문이다. 이 글씨체가 바로 '바스타르다 Bastarda'이다. (블랙레터 blackletter 의 한 양식으로, 바스타르다의 어원은 '잡종'이다. 정체인 텍스투라가 주로 라틴어에 쓰였다면, 흘림체인 바스타르다는 독일어, 프랑스어, 네덜란드어 등 유럽 각국어에 주로 사용되었다. —옮긴이) 바스타르다를 단일한 글씨체 양식이라 불러도 될지 나는 망설여진다. 바스타르다가 글씨체 양식의 하나라고 이르고자 할 때 반드시 덧붙여 언급할 점이 있다. 아주 오랜 기간 동시다발적으로 다양한 발전 단계를 거치느라, 서로 완전히 달랐던 글씨의 양식들이 모두 바스타르다라는 하나의 범주에 묶인다는 사실이다. 이들은 심지어 서로 다른 이름을 지니고 있다. '레트르 부르기뇨느 lettre bour-guignonne'라고도 불리는 프랑스식 바스타르다, 네덜란드식 바스타르다, 프락투어 Fraktur 등. 그런데 이 이름들만 봐도, 이들이 실상 같은 원칙을 가졌지만 그것이 사용된 지역만 달랐다는 점이 드러난다. 프락투어는 독일식 바스타르다이고, 부르군디안 Burgundian 은 플랑드르 Flemish, 혹은 조금 양보해서 남부 네덜란드식 바스타르다이다. 대개의 학술 서적에서는 타이포그래피 및 인쇄의 역사와 글씨쓰기의 역사가 전통적으로 격리된 채 다루어져왔던 까닭에, 바스타르다의 총체적인 측면을 모두 포괄하는 저술은 전혀 없는 실정이다. 특히 프락투어는 거의 방치되어 있다고 봐도 무방하다. 그 원리를 탐구하고자, 나는 지금 금기를 깨고 나가려 한다.

97

Ecce ego facia nova
et nunc orientur
utique cognoscetis
ea / ponam in deser-
tio via et in invio
flumina ISAIAS 43:19

arum arum

6.22 6.23

14세기가 시작될 무렵에 제작된 프랑스 필사본의 흘림체를
보면, 일반적인 모양이라 보기 어려운 r이나 a, 혹은 두 가지
모두가 나타난다. 도판 6.22의 제대로 쓴 흘림체 구조 옆, 도
판 6.23에 이 일탈적인 형태를 나란히 비교해보았다. 관습을
벗어난 글자들을 포함한 흘림체가 바스타르다라는 이름으
로 불리면서, 바스타르다의 역사는 시작되었다.

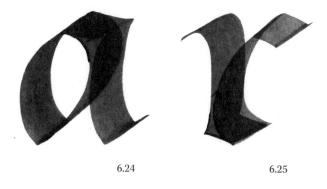

6.24 6.25

도판 6.24와 6.25의 구조를 보면, 올려긋는 획이 내리긋는 획
으로 이행하는 과정에서 전형적인 '뒤로긋는 획backstroke'이
나타난다. 획의 중심선heartline은 삼각형을 이룬다.

돌아가기 구조(혹은 돌아가기 구조처럼 보이는 끊어쓰기 구조)에서 보이는 바로 이 뒤로긋는 획이 내가 바스트라다라고 부르는 양식을 정의하는 결정적인 특징이다. 이 뒤로긋는 획은 올려긋는 획과 내리긋는 획을 갈라놓는다. 이들은 서로 등을 대고 구부러지는데, 이때 글자의 검은 형태의 고른 리듬이 살짝 비틀리며 뭔가 획을 묵직하게 만드는 것이 남겨진다. 이론가인 얀 판 덴 펠더 Jan van den Velde와 요한 노이되르퍼 Johann Neudörffer 등이 고도의 기교로 바스타르다를 다룬 예들을 보면, 이 묵직한 부분의 존재감은 강조되어 있다. 이 묵직한 부분은 바스타르다 자신의 일부인 것이다.

뒤로긋는 획은 글씨를 쓰는 사람에게 있어 복잡한 문제이다. 초창기에는 이런 노고를 왜 들여야 하는지 납득할 무언가가 있어야 했을 것이다. 시간이 더 흐른 후에야, 이 돌아가는 획을 어디서 어떻게 구사해야 하는지 확신이 섰을 것이고, 또 모두 그런 방식을 따랐을 테니, 필사가들이 속 편히 이렇게 돌아가는 획을 구사할 수 있었겠지만 말이다. 도판 6.22에서 나는 바스타르다로 발전되는 것을 보여줄 수 있는 방식으로 흘림체를 썼다. 아래쪽에 얽힌 공간에서 r의 아랫부분에는 구멍이 나 있다. 이 부분에서 뒤로긋는 획에 의해 단어는 한 번 멈춘다. 게다가 흘림체 a의 윗부분을 보면 이 글자는 올려긋는 획으로 시작되는데, 이것은 기술적으로 그다지 편한 방법은 아니다. 바스트라다에서 a는 옆 획과 이어주는 내리긋는 획으로 완결되는 o의 경우처럼 시작된다.

여기서 너무 많은 이야기를 한 감이 있는데, 결국 내가 하고자 하는 말은 a의 뒤로긋는 획은 r의 뒤로긋는 획을 빌려왔다는 사실이다. 내가 이 이야기를 하는 이유는, r이 a를 닮았기 때문이다. 이렇게 닮을 수 있는 현상은, 윗부분과 아랫부분의 차이를 구분하는 것이 의미가 없을 때에만 가능하다. 이 차이에 대해서는 도판 6.20과 6.21에서 언급했듯 나는 미심쩍게 여긴다.

arum arum

6.26 6.27

이 바로 다음 단계, 즉 도판 6.26처럼 올려긋는 획이 있는 모든 글자에 뒤로긋는 획이 나타나는 것이 브루고뉴식 바스타르다이다. 이것은 명백히 미적인 의도와 관련이 있다. 바스타르다는 이제 도판 6.27처럼 텍스투라와 닮아가기 시작한다. 이 글자체는 처음에 돌아가기 구조, 즉 흘림체로서 태어났음에도, 흘림체를 '더 아름답게' 만들기 위해, 펜을 중간에 들어올리면서 (혹은 끊어서) 쓴다. 그 결과, 바스타르다는 돌아가기 구조를 가지면서도 텍스투라와 같은 끊어쓰기 글자체의 분절을 시도하는 듯 보이게 된다.

이런 특성은 짐작건대 1450년경 베르겐Bergen에서 활동한 자크마르 필라벤느Jaquemaart Pilavaine에 의해 널리 퍼진, 도 판 6.28의 뻗어 늘인stretched 바스타르다에 이르러 더 뚜렷이 드러난다.

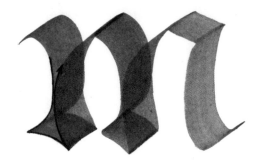

6.28

17세기의 캘리그래피 책들에서는 이렇게 키 큰 글자를 네덜란드식 바스타르다Netherlandic Bastarda라 부른다. 이 글자체는 프락투어라고도 불렸다. 이 네덜란드식 글씨체와 독일식 프락투어 사이에는 아무런 차이가 없는 것이다. 독일의 프락투어는 아우크스부르크Augsburg에서 인쇄된 막시밀리안 1세 Maximilian I (재위 1493~1519. 신성로마제국의 황제. 합스부르크 가문이 유럽의 대제국을 이루며 중흥하는 초석을 놓았다. ─옮긴이)의 라틴어 기도서에서 처음 등장했다. 그는 이 프락투어 활자체의 모델이 된 글씨체를 함께 가져왔다. 그 모델 글씨체가 무엇인지 발견된 바는 없지만, 우리가 알 수 있는 것은 막시밀리안 황제는 부르고뉴의 공작이자 플랑드르의 백작이었다는 사실이다. 프락투어로 인쇄된 그 기도서를 주문할 당시, 그는 부르고뉴에서 필사본 제작의 중심지였던 브뤼헤Brugge에 있었다. 따라서 타이포그래피를 위한 이 새로운 독일 활자체가 부르고뉴의 손글씨체와 어센더ascender를 제외하고 똑같다 해도 이는 놀랄 일이 아니다. 이 독일적인 글자체는 벨기에에서 왔다.

6.29 6.30

어떤 글씨체가 일반적인 흘림체인지 바스타르다인지 판별하는 일은 대개 여전히 어렵다. 형태가 끊어쓰는 구조일 때는 더욱 그렇다. 이럴 때는 아마 a의 지붕이 쓸 만한 기준이 될 것이다. 도판 6.29의 흘림체에는 지붕이 있다. 이 지붕은 오른쪽에서 왼쪽으로 가도록 썼으니, 올려긋는 획이다. 한편, 도판 6.30 바스타르다의 지붕은 왼쪽에서 오른쪽으로 가고 있으니, 내리긋는 획이다.

7. 거대한 단절

중세 부르고뉴의 귀족을 르네상스 이탈리아의 인본주의자와 어떻게 구별할 수 있을까? 『중세의 가을Herfsttij der middeleeuwen』에서 요한 하위징아Johan Huizinga 는 이렇게 답한다. "용맹공 샤를Charles the Bold 은 고대의 고전을 여전히 번역본으로 읽었다." 짐작건대 이 대답은 중세와 르네상스의 차이보다는 귀족과 학자의 차이를 더 의식하고 있다. 부르고뉴의 학자와 이탈리아 학자가 어떻게 달랐는지는 하위징아도 정확히 구분해내지는 못할 것이다. 하위징아가 더 주목한 이 차이는 지역 간의 차이, 혹은 알프스 이북과 이남의 차이라는 것에 비하면 본질적으로 그리 대단치 않은 차이이다.

15세기가 끝나갈 무렵, 공기 중에 어떤 기류가 떠다니기는 했지만, 그것은 구체적으로 손에 잡히지가 않았다. 하위징아는 르네상스의 명쾌한 단순성을 그려내고 싶었으나, 이 이탈리아의 모조문화 속에서 그가 실제로 발견한 것은 중세의 이색적인 특성이 더 무게를 잡으며 번드르르해졌고 '극도로 과장되게 부풀려졌다'는 사실뿐이었다. 하위징아는 중세의 가을 뒤에 찾아올 르네상스의 봄을 기다렸지만, 그 기다림은 예상보다 길어졌다. 그의 중세가 지나가자, 르네상스까지 함께 끝나고야 말았던 것이다. 그는 르네상스가 너무 더디게 다가온다는 이해할 수 없는 징후들이 아니라, 매너리즘의 전형적인 표식들을 새로 접하고서는 그야말로 혼란에 빠지고 말았다.

하위징아는 스스로 도저히 받아들일 수 없었던 어떤 사실을 알게 되었다. 중세가 곧 르네상스였던 것이다! 그런 것을 믿어서는 안 될 것만 같았지만, 하위징아는 프랑스 기사 문화의 이상이 곧 르네상스의 이상이라 단언하는 수밖에는 달리 도리가 없었다. 중세적 인물상의 정수인 용맹공 샤를을 묘사할 때 그가 다다른 결론은 거의 고백에 가까웠다. '자의식이 강하고 세련된 처세를 지닌 용맹공 샤를은 경직되고 순진해 보이긴 했지만 사실 완벽한 르네상스인이었다. 그는 야코프 부르크하르트Jakob Burckhardt가 르네상스인이라 묘사한 고유한 특성에 누구보다 근접해 있었다.' (스위스의 부르크하르트와 네덜란드의 하위징아는 '르네상스'라는 개념과 관련해서 가장 중요한 두 명의 역사가이다. 이 단어를 시대 개념으로 확립한 인물은 부르크하르트이다. 둘은 15세기 유럽이라는 특정한 시대에 나타난 같은 현상을 두고 서로 다른 견해를 제시한다. 부르크하르트가 『이탈리아 르네상스의 문화』(1860)에서 이 시기를 중세와 단절한 근대의 시작으로 보고 '새로운 정신의 태동'을 읽어냈다면, 하위징아는 『중세의 가을』(1919)에서 이 시기를 중세가 이어지는 과도기로 보고 '쇠퇴의 징후'를 읽어냈다. 노르트제이의 역사관은 하위징아의 관점에 좀 더 근접해 있다. ─옮긴이)

그러나 책의 마지막 장에서 이 모든 통찰과 발견은 결국 영원히 사라져가고 만다. 하위징아는 공기를 맑게 정화해줄 신선함으로 가득한 한 줄기 바람을 여전히 기다리고 있는 것이다. 거기서 멈추어서 다행인 것 같기도 하다. 매너리즘이 흘러가고서, 남은 것은 부르주아들이 자구책으로 생산해낸 그 이름만 신선한 계몽주의라는 것이었다.

계몽주의의 사도들은 '암흑의 시대' 속에 사라져서 보이지 않게 된 고대의 진정한 모습을 밝혀내고자 했다. 중세라는 이 곁길을 가로질러, 그들은 문명의 시원에 가닿는 새로운 길을 놓았다. 도판 7.1은 왼쪽부터 오른쪽으로 각각, D의 고전적 classical, 중세적 mediaeval, 고전주의적 classicistic 형태를 보여준다. (영어 분류법에서 디도네 혹은 모던스타일이라 불리는 18세기 계몽주의 시대 팽창변형 글자 양식을 독일어 분류법에서는 '고전주의적 로만체'라 부른다. ─옮긴이) 고전주의의 D는 중세의 허튼 수작 속에서 잃어버린 고전 형태의 순수함을 재발견한 듯 보인다. 도판 7.2는 도판 7.1의 글자에 쓴 획들을 도식화한 것이다. 이제 전적으로 다른 그림이 떠오른다. 중세에는 고전의 원리가 손상되지 않은 채 보존되었지만, 고전주의야말로 고전의 근간으로부터 떨어져 나와서 진정한 고대에 다가간다는 명목 아래 상상의 괴물을 향해서, 그리고 그 괴물이 만들어낸 유토피아를 향해서 다가가는 시기였던 것이다.

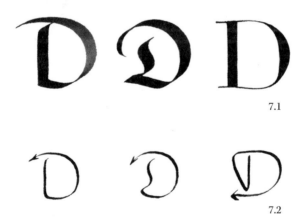

7.1

7.2

고전주의의 공인된 문화는, 이런 눈속임에 기반을 둠으로써 고전주의가 닮고자 했던 고전의 원본authentic 문화로부터 멀어져갔다. 자기 본연의 문화가 아닌 다른 문화로부터 취한 옷으로 필사적으로 치장하려던 이 가장무도회는, 스스로에게는 순진한 취미에 머물렀겠으나 다른 문화로 확장되면서 위험한 게임이 되어갔다. 소위 '문화생활'이라는 것과 사회 사이에서 벌어진 깊은 균열이 서구 문명에서 가장 강력하게 제도로 부상하는 데 이를 수 있도록, 재능 있는 사람들을 추적해서 이 사이비문화에 옮겨 심었다.

cecidit cecidit *Babylon*
illa magna quae a vino irae fornicationis sua
potionavit omnes gentes Apocalypsis 14 : 8

이 모든 것은 너비대응점이 위풍당당하게 부풀어 오르는 진풍경에서 시작되었다. 프런트라인은 획이 팽창변형되는 부분에서는 여전히 충분히 명쾌하게 드러나지만, 획 굵기대비라는 특성은 가는 획이 존재해야만 이와 대조를 이루며 나타날 수 있다. 가는 획의 무너진 너비대응점 위에서 프런트라인은 회전한다. 이후 획의 굵기대비조차 불필요한 장식요소 취급을 받으며 버려지면서 (이렇게 등장한, 장식적 요소와 획 굵기대비가 모두 배제된 글자가 당시의 산세리프이다. ─옮긴이), 쓰기에는 획의 방향각도라는 것이 완전히 없어지고 말았다. 이제 알프스 이북의 야만인들에게는 어린이, 컴퓨터, 그리고 글을 읽고 쓸 줄 모르는 다른 모든 사람에게 알파벳이 접하기 쉬워지도록 개선해가겠다는 계획과 함께 할 말이 생겼다. 그들이 할 말이 무엇이건 간에 그것은 말하기도 전에 완벽하게 맞는 것이 되어 있었다. 기준이 될 만한 규범이 전멸해버린 상태였기 때문이다. 즉, 선은 한 점을 관통해 어느 방향으로나 그려질 수 있게 되었다는 소리이다. 인공적으로 잔향을 내는 반향실echo chamber 에서 어떤 터무니없는 음향도 만들어낼 수 있게 된 것과 마찬가지이다.

팽창변형은 펜의 축으로부터 오른쪽 각도로 난 길에 해당하는 획의 특정 부분에서만 나타난다. 펜의 방향각도가 고정된 경우라면, 두꺼운 획들은 모두 평행하다. 이외의 다른 모든 부분에서 획은 가늘다. 획이 가느다란 곳에서, 올려긋는 획과 내리긋는 획의 차이는 그 의미가 없어진다. 로만체와 흘림체의 차이는 도판 7.3에서 보이듯 전통을 해석해서 적용하는 데 의존하기 시작한다. 이때, 납작펜으로 쓴 획만이 뾰족하고 유연한 펜으로 쓴 획의 규범이 된다. 이 규범은 볼펜에까지 적용된다.

Lucas 24

29 {
mane nobiscum
quoniam
advesperascit et
inclinata
est iam dies.

32 {
nonne cor nostrum
ardens erat in nobis
dum loqueretur in
via et aperiret nobis
scripturas.

a _a_

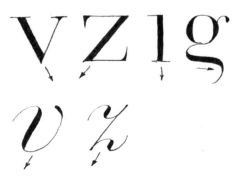

7.4

7.5

7.6

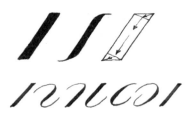

7.7

로만체와 흘림체의 몇몇 글자 형태에서 보이는 전통적인 차이들 역시 도판 7.4처럼 팽창변형에 고스란히 넘겨졌다. 로만체는 펜의 방향각도가 바뀌어야만 쓸 수 있다. 한편 흘림체는 도판 7.5처럼 기존의 글자 형태를 적용함으로써 펜의 방향각도를 바꾸는 것을 피했다. 획이 부풀어 오르는 종류의 굵기대비가 나타나지 않는 글씨에서 이토록 임시방편적인 해결책을 계속 적용한다는 것은 정말이지 아무 의미가 없는 일이다. z의 위와 아래 굽이치는 획들curlicue은 단지 필기도구의 획 굵기대비 때문에 그런 모양이 된 것이다. 획 굵기대비가 없다면, 도판 7.6처럼 굽이치는 모양이 생겨날 이유가 없다.

곧은 사선 방향의 획은 수평으로 마무리되어야 해서, 이 획은 평행사변형의 모양을 지닌다. 사선 획은 본래 구부러진 가닥 같은 형태로 시작하고 끝났지만, 그 곡선이 점차 칼에 베인 자국처럼 변해간 것이다. 이 추이는 도판 7.7과 같다.

유연한 뾰족펜을 다루기는 쉽지 않다. 획의 굵기대비와 진행 방향이 들쭉날쭉해지는 것을 거의 피할 수가 없기 때문이다. 그런데도 이런 획들의 방향각도만큼은 엄격할 만큼 일정하기 때문에, 이런 들쭉날쭉함은 아주 거슬리게 된다. 팽창변형의 글씨를 연습하는 가장 중요한 이유는 타이포그래피와 관계가 있다. 존 배스커빌John Baskerville이 인쇄를 위한 활자에 팽창변형을 적용한 이후, 18세기가 지나가는 동안 내내, 팽창변형은 인쇄용 활자에서 획 굵기대비를 표현하는 단 하나의 출발점으로 남겨졌고, 이런 상황은 20세기에 들어서기까지 계속되었다. 윌리엄 모리스William Morris 및 그와 뜻을 같이 하는 동지들만이 예외였다. 오늘날 모던하게 보이는 19세기 산세리프들조차 팽창변형으로부터 파생되어 획 굵기대비만 줄여놓은 산물이다. (19세기 산세리프체는 이렇듯 당시의 팽창변형 세리프체로부터 파생되었다. 한편, 평행이동 유형의 세리프체들로부터 세리프를 떼고 획 굵기대비를 없앤 산세리프는 20세기에 등장한다. 분류법에서는 후자를 '인문주의적 산세리프'라 부른다. ─옮긴이)

이 장을 결론지으며, 매너리즘에 대해 하나 짚고 넘어가고자한다. 나는 고대나 중세에 대해 거론할 수 있는 만큼 자명하게 매너리즘에 대해서도 그렇게 할 수가 없다. 문화사를 다루는 저작들이 매너리즘에 합당한 자리를 제대로 내주지 않는경우가 많아서이다. 사실, 글씨쓰기의 역사를 다룬 저작에서매너리즘에 대한 언급을 마주친 적은 지금까지 한 번도 없었다. 내가 이런 저작들을 통해 이해하는 바는 이들이 매너리즘을 르네상스의 쇠망이라 여긴다는 사실이다. 그러나 나는 매너리즘 없이는 내 생각을 관철할 수가 없다. 내 이론에서 매너리즘은 서구 문명의 위대한 전환점이기 때문이다. 그러니매너리즘에 대해 내가 이해하는 바를 간단히나마 기술하도록 하겠다.

1500년경 고전적인 세계상은 모든 국면에서 동요를 겪었다.천문에서는 코페르니쿠스Nicolaus Copernicus가, 지리에서는콜럼버스Christopher Columbus가, 정치에서는 투르크족 the Turks이, 신학에서는 루터Martin Luther가 나타났다. 기존의모든 문화적 영역들이 이 충격적인 천지 격변에 반응하며 새로운 세계상을 창조하고자 했다. 이런 이야기는 작위적으로들릴 수도 있고, 또 그렇게 들리는 것이 터무니없지는 않다.그렇다고 이 문화적 일대전환을 '공허한 수사법'에 불과하다고 깎아내릴 근거도 없다.

메너리스트들의 창조물 가운데 단 몇 가지 예만 보더라도 그런 편견을 버리기에 충분하다. 바티칸의 성 베드로 성당에서부터, 오라녜 공 빌럼 1세 William I, Prince of Orange, 근대 천문학, 해석기하학, 역학, 영국의 건반악기인 버지널 주자 virginalist들의 음악, 윌리엄 셰익스피어 William Shakespeare와 존 던 John Donne의 시, 주요 명필가들의 모든 '글씨쓰기 책', 모든 중요한 동판 인쇄물들, 라틴어 아닌 네덜란드어로 쓰여 종교뿐 아니라 문화에도 큰 영향을 미친 네덜란드 국가성경 Statenbijbel, 에라스뮈스 Desiderius Erasmus의 『우신예찬 Moriae Encomium』, 그리고 스페인으로부터 독립을 쟁취한 네덜란드라는 국가에 이르기까지.

매너리즘은 르네상스와 바로크 사이의 과도기로 슬쩍 끼워 넣는 취급을 할 그런 시대가 아니다. 앞서 내가 무작위로 든 일련의 예들은 모두 중세라는 배경에 저항한다. 어떤 매너리스트의 표현에서도 공통으로 발견되는 점은 그들이 중세라는 배경과의 결별에 굴하지 않는다는 사실이다. 매너리즘에 비하면, 르네상스는 지역만 달라진 중세적 현상에 불과하다. 부르고뉴식 고딕에 반응하는 토스카나식 응답인 것이다.

매너리즘은 반고전적이라 여겨진다. 신천지를 창조하는 것은 확실히 모든 것이 제자리에 있어야 한다는 고전적 확고함과는 거리가 멀다. 매너리스트의 관점에서 보자면, 중세는 여전히 고대만큼이나 고전적이라 하겠다.

8. 굵기대비의 변화

서구 문명은 단어형상의 발명과 함께 태동했다. 나는 중세가 단어형상을 정립한 시대라 앞서 언급한 바 있다. 이런 단순화는 본류의 시야를 가릴 수도 있을, 본류로부터 거리를 둔 뉘앙스를 견지하는 위치에 처하게 한다. 이제 시야에 들어오는 것은 획의 굵기대비가 더 커지는 모습에 이른다. 나는 이런 시놉시스를 계속해서 개진할 수 있다. 이제 우리의 시야는 더 이상 중세의 평행이동 현상에만 국한되지는 않는 것이다. 획의 굵기대비가 증가하는 것은 19세기 서구 타이포그래피뿐 아니라 벵골 타이포그래피에서도 일어날 수 있는 일이다. 애석하게도, 내가 벵골 타이포그래피에 대해서는 잘 모르지만 말이다.

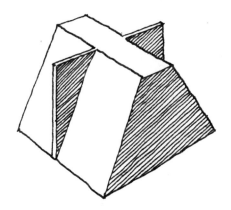

8.1

도판 8.1은 획 굵기대비가 증가하는 것을 보여주는 모델이다. 이 블록의 윗면은 주어진 굵기대비가 교차하는 십자형이다. 바닥으로 내려오는 과정에서 굵은 획이 더 굵어지면서, 십자 단면의 굵기대비는 블록 윗면보다 계속해서 더 커진다. 이런 굵기대비의 증가는 블록의 바닥면이 십자형이 아닌 꽉 찬 사각형에 이르러, 마침내 가는 획에 더 이상 아무 의미가 없어질 때에야 끝난다.

8.2

도판 8.2에서는 가는 획이 바닥을 향해 가면서 굵어진다. 그 효과는 굵기대비가 감소하는 것으로 드러난다. 두 획이 같은 굵기가 되는 순간 굵기대비의 감소는 그 종착지에 도달한다.

이런 견지에서 굵기대비의 증가와 감소는 단순히 각각 서로의 반대편에 놓이는 것이 아니라 서로 수직 교차하는 관계에 놓이는 것이다. 양쪽이 작동하는 데에는 모두 획이 굵어지는 현상이 동반된다. 굵기대비의 증가는 획의 굵은 부분이 더 굵어지는 현상과 관련 있고, 굵기대비의 감소는 획의 가는 부분이 더 굵어지는 현상과 관련이 있다. 이렇게 파악하는 방식은 글씨쓰기에는 획 굵기대비가 존재한다는 연역적 추론에 근거한다. 이런 연역을 대체할 대안을 제시하는 것은 내 영역 밖의 일이다. 이 전제가 없었다면, 나는 글씨쓰기의 발전을 기술하는 데에도, 위대한 문명들을 엮어내는 데에도, 더욱이 교육의 처절한 실패 원인을 분석하는 데에도, 단 한 줄의 설명도 해낼 수 없었을 것이다.

굵기대비의 증가 및 감소에 대한 나의 모형이 이치에 맞는 것이라면, 우리가 단 하나의 중점적인 도식 속에서, 대비가 다양하게 증가하는 정도는 그토록 쉽게 포착하면서도 다양하게 감소하는 정도를 그만큼 잘 포착하지 못한다는 점은 이상한 일이다. 일반적인 사람들에게, 심지어 일반적인 타이포그래퍼에게 도판 8.1 블록의 위아래 십자 단면은 중세의 글씨라든지 굵기대비 단계의 차이를 지닌 각종 타입에서 그렇듯 쌍으로 쉽사리 떠올릴 만한 성격의 것이지만, 도판 8.2의 경우는 그렇지 않다. 도판 8.2의 바닥면은 산세리프의 영역이다. 그리고 거의 모든 사람이 산세리프의 영역은 자체 완결된 세계라 여긴다. 그런 한편, 도판 8.2는 산세리프란 자율적으로 존재하는 영역이 아니라는 결론을 유도하기도 한다.

8.3

도판 8.3의 블록에서는 가는 획과 굵은 획이 모두 더 굵어진다. 굵기대비의 증가는 굵기대비의 감소에 따라잡히지만, 이들이 일치하는 순간 흰 공간이 사라진다.

이것은 결말이 열린 도착 지점이다. 이 세 가지 블록은 획 굵기대비의 변화에 대한 나의 이해를 견고히 해줄 개념적인 장치로 십분 제 역할을 한다. 그러나 이들은 가차 없이 닫힌 채 고정불변한 이론적 결론을 제공하지는 않는다. 도판 8.4에서 보이는 3차원 좌표계가 이 이론을 위한 역할을 더 잘 수행해 내리라 기대한다.

8.4

손글씨에서 'x = y = 0'라는 등식은 유효하다. z 축은 평행이동에서 팽창변형으로 이행한다. 문화사적 견지에서 이는 고전 classical 에서 고전주의 classicistic 까지 포괄하고, 문화인류학적 견지에서 이는 서구의 셈어 계열 알파벳에서 동양의 한자 문화권 계열 글자들까지 포괄한다. x 축 방향으로는 가느다란 획은 그대로이지만 굵은 획만 더 굵어지며 굵기대비가 증가하고, y 축 방향으로는 굵은 획은 그대로이지만 가는 획만 더 굵어지며 굵기대비가 감소한다. 이 세 개의 축 위의 여러 점은 인터폴레이션 interpolation 을 통해 정렬된 집합을 이루며 모여서 하나의 육면체를 형성한다.

도판 8.5는 한 예로써 글자 e의 인터폴레이션들로 구성된 육면체를 보여준다. 125개의 글자에 x, y, z 축 위의 좌푯값을 각각 매길 수 있다. 이 도판의 경우에야 x, y, z 축에 1부터 5까지의 정수의 좌푯값이 매겨진 셈이지만, 원칙적으로는 각 축은 무한수의 연속적인 좌푯값들로 이루어진다. (도판 8.5에서는 글자 125개 가운데, 육면체의 가려진 세 면에 위치한 글자 64개는 보이지 않는다.)

이 육면체는 나의 도착 지점이 열린 결말이라는 점을 분명히 해준다. 이 책은 이 z 축을 따라 흘러온 여정이다. 그러다 잠깐씩 x 축 방향으로 흘러들어간 여행을 한 적도 있었다. y 축에서 종국에 무슨 일이 벌어졌는지는 모호한 암시만 던졌을 뿐이지만, 짐작은 할 수 있을 것이다.

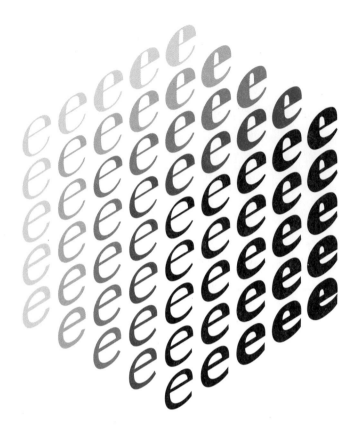

8.5

9. 글씨쓰기의 기술

글씨쓰기를 분석하기 위해 나는 글씨를 써야 했고, 글씨를 쓰기 위해 분석을 해야 했다. 이렇게 돌고 도는 게임은 탁상공론이 아니라 실습현장에서 일어난다. 내가 이 장에서 말하려는 모든 것은 글씨쓰기의 기술을 전제한다. 그러나 여기서 펜, 연필, 페인트, 잉크, 종이나 양피지에 얽힌 이야기를 하려는 것은 아니다. 나는 실체를 지닌 도판들로 이 책의 추상적 관념에 균형을 부여하고자 애썼다. 이 도판들은 보정을 하지 않았고, 실제 크기로 출력되도록 했다. 획을 투명하게 할 때는 인조 직물 붓을 사용했다. 그 밖의 경우에는 강철펜을 썼다. 잉크로는 중국의 먹물을 썼고, 서적용으로 나온 여러 종류의 종이를 썼다. 이런 종이는 오프셋 인쇄를 위한 규격 크기라서, 소위 글씨쓰기용 종이보다 손글씨에는 더 적합하다. 나는 대략 초속 1센티미터의 속도로 획들을 써내려갔다.

서구의 교육에서는 글씨를 써내려가는 동안 손목을 바닥에 고정하고는 열 개 남짓한 손가락 관절의 움직임으로 펜을 부리는 관습이 있다. 나는 이런 방식으로는 결코 획을 능숙하게 다루지 못했을 것이고, 또 그게 가능한 사람을 본 적도 없다. 설령 그런 방식으로 뭔가가 나온다더라도, 어떤 경우에도 그렇게 해서는 획을 크게 그을 수가 없다. 나는 글자가 크건 작건 똑같은 방식으로 쓴다. 손목부터 손가락까지는 사실상 가만히 두다시피 하고, 펜대와 지면의 각도를 일정하게 유지하며, 팔 전체를 움직인다. 작은 글자를 쓸 때는 이런 움직임이 거의 눈에 보이지 않지만, 이때 왼손의 손가락을 내 어깨 관절 아랫부분 팔에 대어보면 팔 위쪽 근육이 움직인다는 사실을 뚜렷하게 감지할 수 있다. 오른쪽 페이지, 마태복음 6장 10-11절의 예를 들자면, 긴 줄기들뿐 아니라 작은 글자들까지 텍스트 전체를 이런 패턴으로 팔을 움직이며 썼다.

Veniat
regnum tuum
fiat
voluntas tua
panem nostrum
supersubstantialem
da nobis hodie

Mattheus 6 : 10/11

Deposuit potentes
de sede et exaltavit
humiles esurientes
implevit bonus et
divites dimisit
inanes Lucas 1 : 52,53

나는 이 책 전체에 라틴어 성경의 구절을 흩뿌려놓았다. 여러 유형의 굵기대비와 구조를 지닌 다양한 종류의 글씨 양식을 보여주는 예들로, 본문으로부터 독립적인 도판들이다. 그런 연유로 본문 내용과 직접적으로 관련 있는 다른 실질적인 도판들과는 달리, 각 장에 연결되는 번호가 매겨져 있지 않다. 이 구절들은 중세 라틴어 성경인 불가타의 슈투트가르트 원전 비평 연구판에서 가져왔지만, 그 위치는 네덜란드 칼뱅주의의 전통을 따라 식별했다. 내가 불가타를 택한 이유는 서구의 글씨쓰기가 이 책 속에서 그 진가를 발휘한다고 생각하기 때문이다. 단어의 리듬감 있는 시각적 이미지는 그 단어를 구성하는 글자들에 지대한 영향을 미쳤다. 그러므로 이 단어들에서 가장 빈번하게 짝을 지어 나타나는 글자들일수록 서로 가장 잘 어울린다. 그런데 글자들의 출현 빈도는 철자법에 따라 결정된다. 중세에는 불가타만큼 자주 필사된 다른 텍스트가 없었다.

이 사실에 비추어, 나는 불가타의 낱글자 출현 빈도와 이들의 앞뒤 조합 관계가 중세 글씨쓰기 양식에서 이상적인 환경을 조성했으리라 추정한다. y처럼 불가타에 거의 등장하지 않는 글자라던가, j처럼 아예 존재조차 하지 않는 글자들은 단어 이미지에 손상을 입힐 여지가 있다. 그렇다면, 각종 언어에서 철자법에 어떤 변화가 일어날 때 글자들의 출현 빈도가 불가타의 글자 빈도와는 차이가 생기게 된다는 소리이다. 네덜란드어의 철자법에서 j의 출현 빈도는 이런 표준에 따르면 지나치게 높다. 이것은 명백한 사실이다. 어떤 타입이든 그 어떤 언어보다 라틴어로 조판될 때 보기가 좋다는 널리 알려진 현상이 이 사실을 뒷받침한다. 이 타이포그래피적 예시는 글자의 검은 형상이 똑같이 유지되어도, 그 질적인 수준이 다양한 양태로 드러남을 보여준다. 타이포그래피의 품질은 단어의 흰 공간이 좌우한다. 이 사실이 바로 이 글씨쓰기 이론이 출발하는 지점이다.

posuit os meum quasi gladium acutum

ISAIAS 49:2

영어판 옮긴이의 글

헤릿 노르트제이의 책 『획 The stroke』의 영어판은 1991년 판본을 바탕으로 했다. 초본은 1985년으로 거슬러간다. 노르트제이가 국제타이포그래피협회의 간행물 《레터레터 Letterletter》를 창간한 바로 다음 해이다.

2003년에 노르트제이의 《레터레터》를 둘러싼 토론을 활성화하기 위한 영어판 텍스트를 단체 메일로 자동 전송한 바 있었다. 이 영어판은 2000년 캐나다의 출판사 하틀리&막스 Hartley & Marks에서 제작된 판본을 따랐다. 『획』의 2장 '획'과 3장 '프런트의 방향각도'의 경우, 이때 이미 이전 버전의 영어판이 나와 있었다. 주의 깊은 독자라면, 지금 이 하이픈프레스 Hyphen Press의 내 영어판과 그 당시 온라인 버전 2장의 영어판 사이에는 여러 군데 현저한 차이가 있다는 점을 알아챌 것이다. 그도 그럴 것이, 지금 이 영어판을 준비하기 전에, 노르트제이와 나는 텍스트를 조금 새로 쓰는 것이 어떨까 실험해본 적이 있었다. 그랬더니 일만 커진다는 사실이 입증되었다. 영어라는 언어 특유의 명료함으로 반드시 어구를 바꾸어야만 하는 기본적인 쟁점이 생기는 경우를 제외하면, 지금 논의되는 장들의 현재 버전은 네덜란드어판에 단단히 밀착되어 있다.

예컨대 온라인 버전 2장의 첫 두 문장을 보면, 네덜란드어 원어의 느낌이 더 가깝게 반영되어 있다. 온라인 버전의 두 번째 문장 "검은 형태의 원초적 상태the primitive가 곧 획이다."라는 노르트제이가 획에 부여한 선험적 성격의 개념을 아주 간결하게 드러낸다고 여겨질 수 있다. 한편 지금 이 판본의 "검은 형태가 가장 단순하게 드러나는 상태가 곧 획이다."라는 번역은 네덜란드어 텍스트에서 쉬운 표현을 쓰고자 한 노르트제이의 의도를 더 존중한 결과이다.

한 가지 용어 선택에 관해서도 특별히 언급할 필요가 있겠다. 3장에서 저자는 '끊어쓰기onderbroken' 구조를 '돌아가기 kerende' 구조에 대비시켰다. 네덜란드어 동사 'onderbreken'은 흔히 여행journey을 할 때 생기는 상황이기도 한 '방해하다to interrupt' 또는 '중단하다to break off'라는 뜻이다. 나는 'onderbroken'을 'interrupt'라고 번역하긴 했지만, 여행이 이어지기에 앞서 한번 중단되는breaking-off 듯한 이미지가 더 마음에 든다.

네덜란드어 단어 'keren'은 '돌아가다to turn'라는 뜻이다. 머리를 돌리고turn the head, 패를 보여주고turn up a card, 내면으로 침잠하고turn inward, 악귀를 쫓아낸다turn away from evil. 노르트제이의 도해에서, '돌아가는kerende' 구조는 '획이 갑자기 방향을 돌리는 것keert abrupt om: turn abruptly around' '획의 시작 부분이 역행하는 것omkeert: turn over, turn back, reverse itself'을 의미한다. 되돌아가고turning back, 흐름을 역행하고reversing its movement, 갑자기 방향을 돌리는turning back abruptly 이미지를 정립하는 한편, 'turning'만 단독으로 쓸 때 곡선 경로의 길을 따라가는 이미지라던가, 'turning around'라고 쓸 때 앞뒷면이 뒤집히는flipping over 것 같은 이미지를 분명하게 경계하고자, 나는 'kerende'를 'returnig'으로 번역했다. 이런 용법은 노르트제이가 하틀리&막스출판사 판본《레터레터》 2호의 10쪽에서 사용한 '돌아오는returning'이라는 용어와도 일치한다.

마지막으로, 노르트제이가 43쪽에 언급한 판 덴 펠데의 『서법의 거울』 전문을 여기에 밝혀둔다. (영어판에는 네덜란드어 원문이 영어 번역을 하지 않은 채 그대로 실려있어 국역본에도 원문만 싣도록 한다. ─옮긴이)

─피터 엔슨Peter Enneson

Van ghelijcken ghebruyc ic ooc een zoodanighe penne om myne trecken te halen, maer neme daer toe een schacht die vvat stijfachtich is, makende haren bec vvat langher, ende de splitte oft spalte van ghelijcken, om dat den inct des te langhzamer en van passe volghen zoude: Ende om te verhoeden dat dezelve niet en kritsele oft en sprinckele (ghelijc zulcx in myne Schriften niet veel ghesien en wort) zoo voere ic dezelve teghens den rugge opvvaerts een vveynich overkant, ghelijc een schip dat zoetkens laveert, omdat se des te zoeter over tpampier svveven zoude, vvant die recht oft steyl teghens den rugghe opvvaerts te vvillen voeren zalmen qualijc konnen beletten dat se niet en kritsele, ende dar de trecken ghe heel onzuyver vallen, der vvelcker glatticheyt ende reynicheyt, ic voor eene groote konste ende vvetenschap houde, als zijnde eene vande kloecste ende byzonderste grepen die een meesterlijc Schrijver tot vermaertheyt brengen mach.

한국어판 옮긴이 해설

내가 헤릿 노르트제이라는 이름을 처음 본 것은 2004년 의 여름이었다. 당시 유학을 시작한 독일 라이프치히에 타 입디자인 전공 교수로 갓 부임한 프레드 스메이어스Fred Smeijers의 저작들을 찾아 읽을 때였다. 그는 헤릿노르트제 이상Gerrit Noordzij Prize의 수상자라 했다. 이후 유럽의 저 명한 타입디자이너들의 독일어와 영어 저작이나 그들에 관 한 글을 읽을 때 그의 이름은 파편처럼 간간이 함께 등장 하곤 했다.

그는 우선 그의 이름을 딴 헤릿노르트제이상의 수상자와 이 름을 함께 했다. 1996년 그 자신을 비롯해서, 이후 각각 네덜 란드, 독일, 미국에서 활동하는 프레드 스메이어스, 에릭 슈 피커만 Erik Spiekermann, 토바이어스 프레르존스Tobias Frere-Jones, 빔 크라우얼 Wim Crouwel, 카럴 마르턴스Karel Martens 가 차례로 3년에 한 번 수여하는 이 상을 수상했다.

하지만 무엇보다 그는 '선생님'이었다. 탁월한 중견 타입디 자이너 모두의 선생님인 듯 보였다. 에미그레Emigre의 루 디 반데란스Rudy VanderLans가 그의 첫 제자들 가운데 한 명이었다. 노르트제이에 이어 헤이그에서 타입디자인을 가 르치는 페터 판 블록클란트Petr van Blokland, DTL Dutch Type Library의 설립자 프랑크 블록클란트Frank Blokland, 두 아들

인 크리스토프 노르트제이와 폰트 회사 엔스헤데 Enschedé
의 소유자이기도 한 페터 마티아스 노르트제이 Peter Matthias
Noordzij, 알베르트얀 폴 Albert-Jan Pool, 더 젊은 세대로 레테
러 Letterror의 에릭 판 블록클란트 Erik van Blokland와 유스트
판 로슘 Just van Rossum, 뤼카스 더 흐로트 Luc(as) de Groot,
페터 페르휠 Peter Verheul 등 손꼽을 만한 제자의 목록만도
한참을 헤아린다.

오랜 기간 이렇게 이름의 파편으로만 접한 그는 내게 엄숙
하고 완고한 구루 guru와 같은 인상으로 제멋대로 각인되었
다. 내 머릿속 그의 이름에는 지루하기 짝이 없고 옳은 말
만 하는 지도자이자 선생님의 형상이 근거 없이 새겨졌다.

그러던 가운데 저작 『글자편지 Letterletter』를 만났다. 저작
을 통해 그를 처음 만났을 때 나는 여러 번 소리내어 웃었
다. 몇 가지 문구만 골라보자. "이론은 선동이다." "내가 만
든 최악의 책은 『글자편지』이다." "스탠리 모리슨의 정신
상태에 동조하는 것은, 신약성서가 오디세이아보다 먼저
기록되었다고 결론짓는 것과 똑같다." 참으로 주옥같지 않
은가? 관록과 통찰, 틀에 얽매이지 않는 독창적인 사고에
서 뿜어져나오는 활력과 재치도 생생했다. 관습을 거부하
며 구축한 세계는 다소 엉뚱해 보일 수도 있었지만, 그는 대
담하게 유기적인 일관성으로 그 세계를 밀고 나갔다. 나는
이전에 가졌던 선입견을 그 자리에서 모두 뉘우쳤다.

헤릿 노르트제이는 1931년에 네덜란드 로테르담에서 태어난 타이포그래퍼, 타입디자이너, 북디자이너, 일러스레이터, 역사가, 성서학자, 저술가, 교육가이다. 그는 1960년부터 1990년까지 30년간 네덜란드 헤이그왕립미술아카데미의 교수로 타입디자인을 가르치며 이 학교를 이 방면 세계 최고의 교육기관으로 끌어올렸다. 현재 유럽과 미국에서 중견 타입디자이너로 활발하게 활동하는 수많은 제자를 배출해내면서 소위 '헤이그 학파'를 형성하는 영향력을 미쳐왔다.

1980년대 중반을 지나 1990년대 초반에 이르기까지 헤이그 출신의 타입디자이너들은 전 세계에서 국제적인 돌풍을 일으킨다. 그들이 디자인한 글자체는 동시대적이면서도 컴퓨터와 디지털 기술에 수동적으로 함몰되지 않았고, 글자의 세부와 균형 등 전통의 덕목을 취하면서도 과거에 침잠하지 않았다. 이와 함께 노르트제이의 교육과 이론에 대한 이 분야 전문가들의 관심은 급격히 커졌다. 이런 요구에 부응하며 이 책 『획』은 1985년에 출간된다.

그의 수업에서 학생들은 특정한 조형양식이 아니라, 글자에 대한 근원적 이해를 배우고 실존적으로 사고하는 지혜를 얻는다. 그 결실은 다양성으로 발화했다. 헤이그를 거쳐간 졸업생들의 타입디자인 전시에서, 그들은 스승의 스타일을 그대로 따르는 것이 아니라, 각자의 목소리를 냈다. 단일한 스타일로 요약되지 않는 다양함, 이것이야말로 헤이그 타입디자인 교육의 진정한 성과였다.

1990년에 노르트제이가 은퇴한 이후 1990년대 중반, 이 학교는 타입디자인 교육의 전통을 이어가고자 1년 동안의 석사과정을 개설했고, 영국의 레딩대학교Reading University와 더불어 타입디자인 전공이 독립된 학과로 개설된 세계에서 두 곳뿐인 학교가 되었다. 타입을 만드는 것은 한때 '흑마술blackart'이라고까지 불릴 만큼 비밀스럽게 전수되던 영역이었다. 극소수만 접할 수 있던 세계였고, 오랜 연륜이 필요했다. 그러나 이 양대 교육기관에서는 이미 20대 중반이면 미적·기술적·개념적으로 완성도를 갖춘 석사 졸업작품으로 데뷔하는 역량 있는 젊은 타입디자이너들을 배출하기 시작했다. 시대를 앞서 가며 통찰하는 교육자들의 체계적인 교육과 컴퓨터 기술에 힘입은 바이다. 레딩에 헤라르트 윙어르Gerard Unger와 피오나 로스Fiona Ross가 있다면 헤이그에는 헤릿 노르트제이가 있었다.

헤라르트 윙어르에 따르면, 네덜란드에는 인구 대비 타입디자이너의 수가 세계에서 가장 많다고 한다. 이것은 헤릿 노르트제이라는 예외적인 개인에 힘입은 측면과 나란히, 또 네덜란드라는 국가의 특성과도 관련이 있다.

슬기와 민, 김영나 등의 활약을 통해, '더치 디자인'이라는 이름으로 네덜란드의 그래픽디자인은 국내에도 활발하게 소개된 바 있다. 그와 달리, 몇 해 전 네덜란드 타입디자이너인 마르틴 마요르 Martin Majoor 가 한국을 방문하고 헤라르트 윙어르의 저서가 번역된 정도를 제외하면 네덜란드의 타입디자인은 한국에 별달리 널리 알려지지 않고 있다. 네덜란드의 그래픽디자인은 현대주의의 세례를 강하게 받은 한편, 타입디자인은 분야의 특성상 전통주의적 성격을 지닌다.

'모트라 Motra: Modern Traditionalism' 라는 표현이 있다. 현대주의에 유연하게 대응하고자 한 네덜란드 전통주의자들이 내놓은 이성적이고 합리적인 해석이다. 멀리 거슬러가면 그 기수로서 얀 판 크림펀 Jan van Krimpen 이 서 있다. 그는 변화하는 기술적 환경과 새로운 가능성에 꼭 맞는 새로운 타입의 형태를 찾고자 했다. 옛 글자체의 장점을 취하되, 단순한 복고에 반대하며 새로운 외관을 부여했다. 이후 헤라르트 윙어르 역시 현대주의자와 전통주의자라는 양자 선택의 기로에서 양쪽 모두를 취하고자 했다. 그는 어중간한 중간에 머무를 것이 아니라, 양쪽의 최선이 공존하도록 힘썼다.

그들은 전통적 가치, 균형과 세부적 미묘함을 원천으로 소중히 여기면서도, 그것에 지금 이 순간 유효한 실제적인 의미를 부여했다. 옛 대가들을 단순히 모방하고 복제하는 것이 아니라, 그들이 그 시대에 환기한 새로움과 신선한 활력 자체를 불러오고자 했다. 전통과 혁신, 두 가치를 낡은 이분법에 따라 배타적으로 분리하지 않고, 균형을 지속적으로 유지하는 데에서 타이포그래피의 새로운 정신을 찾았다.

이런 정신을 공유하는 또 다른 일군의 네덜란드 타입디자이너들로, 헤이그 학파와 더불어 아른험 Arnhem 학파를 언급하지 않을 수 없다. 아른험의 학교에서는 헤이그와는 달리 체계적인 과정이 있었던 것이 아니라, '특별한 개인'인 몇몇 학생이 있었다. 그들은 현대주의만을 배타적으로 종용하는 이 학교의 학풍에 저항하다가, 몇몇 교수에게 배척당하기도 했다. 오늘날 손꼽히는 타입디자이너들인 프레드 스메이어스, 마르틴 마요르, 에페르트 블룀스마 Evert Bloemsma 가 아른험 학파의 일원이다.

네덜란드의 타입디자인이 거둔 성과는 교육에도 힘입고 있지만, 사회의 분위기와 역사적 배경 역시 간과할 수 없는 요인이다. 네덜란드에 탁월한 타입디자이너가 많은 이유는 이 나라에 역사주의적 정격연주계를 이끄는 탁월한 고음악 학자 및 연주자가 많은 이유와 오히려 일맥상통한다고 보인다.

16세기에 네덜란드는 무적함대를 이끌며 유럽을 호령하던 스페인의 압제에 시달리고 있었다. 이때 네덜란드의 지도자들은 종교적 명분보다는 국가의 실리를 택했으니, 그 선봉에 선 인물이 본문에도 언급된 오라녜 공 빌럼이었다. 그는 스페인으로부터 네덜란드가 독립해서 자유를 누리는 동시에 신교와 구교가 종교적 갈등을 벗고 화합하며 공존하도록 노력했다.

정치적으로는 독립을 쟁취하고, 종교적으로는 신구가 양립하는 관용과 자유를 누렸으며, 경제적으로는 번영을, 문화적으로는 황금시대를 구가한 시기가 바로 네덜란드의 17세기였다. 이 풍부한 역사의 유산을 속속들이 연구하고, 우리가 호흡하는 동시대에도 그 정신이 여전히 유효하도록 숨결을 불어넣는 예술적 작업이 곧 동시대를 의식하는 전통주의자의 본령이다.

네덜란드인의 실용적 완벽주의의 정서 속에서, 그들은 관습을 소중히 여기며 이 역사의 유산을 현대화해나갔다. 17세기의 유산은 오늘날 네덜란드인의 정신 속에 그대로 이어졌다. 서로 다른 관점과 견해에 열려 있으며 개인성을 중시하면서도 사회적 책임에 대한 의식이 강하다. 자유로우면서도 명징하고, 실용적·현실적이면서도 종교적·청교도적·시민주의적이다. 조형의 기본 골격과 튼튼한 구조를 중시하면서도 싱싱한 활력을 잃지 않도록 하는 네덜란드 타입디자인의 고유한 성격은 이런 역사적·사회적 특성과 궤를 함께한다고 보인다.

이 책에도 네덜란드인 특유의 자존적 역사의식뿐 아니라 열린 사유의 형식이 드러난다. 많은 타이포그래피 이론서가 주로 항목별로 나열된 구성에서 '현상' 위주로 서술되어 왔다면, 이 책은 특정 현상이 나타나기까지의 '작용 원리'를 통찰한다. 개별적이고 피상적인 현상이 아니라 하부구조가 작동하는 흐름을 파악하는 눈과 정신이야말로 책의 정수라 생각한다.

공간적으로는 동아시아의 한자문화권에 속하면서 한글을 사용하는 한국에서, 시간적으로는 디지털 타입페이스의 시대인 오늘날, 30년 전 라틴알파벳 문화권에서 쓰인 이 책에는 어떤 의미가 있을까.

'역사적 설명'뿐 아니라, 손의 움직임과 필기도구의 종류, 필기도구가 종이에 그대로 묻거나 압력이 가해지는 정도 등 '물리적 설명'으로 이론의 토대를 둔 점에서, 이 책은 보편성을 획득하며 시간과 공간적 경계를 넘어 응용 가능성을 제공하고 영감을 준다.

최근 외곽선을 예쁘장하게 다듬는 데 주로 신경을 쓰다보니, 골격의 단단함을 잃고 마카로니처럼 물러진 외형의 한글 디지털 폰트를 주변에서 자주 접한다. 디지털 베지어 툴과 손으로 쓰는 과정이 일치하지 않은 결과가 아닌가 싶다. 모든 종류의 글자가 긴밀하게 연결되어 있다는 믿음은 손의 움직임과 컴퓨터 구현 방식 사이의 간극을 연결하는 다리를 놓는다. 필기도구, 금속활자, 픽셀의 작용을 넘나드는 안목은 글자를 이해하는 포괄적인 시야를 제공한다.

"앞으로는 새로운 도구로 손글씨는 쓰는 일이 줄어들 것 같은데, 그렇다면 기존 글자가 디지털 디바이스에 최적화되는 방향 외에 새로운 형태적 요인이 나타날 수가 있을까?"
"이제 웹이나 스크린으로 보는 폰트들이 주도적일 텐데, 이

런 상황에서 필기도구와 연관지어 타입을 개발하는 것이 어떤 의미가 있을까? 필기도구를 연상할 수 없더라도 일정한 규칙을 지닌다면 그것이 타당한 타입으로 인정받을 수는 없는 것일까?" 실제로 2013년 타이포그래피 수업에서 학생들이 내게 던졌던 질문 가운데 일부를 인용한 것이다.

도구와 미디어 환경의 변화에 따른 글자의 형태적 적응, 손의 움직임에 관해서는 각각 설명했지만, 이들을 연결시켜 생각하도록 하는 장치가 내게 결여되어 있었다는 생각이 들었다. 학생들이 하나의 정답이 아니라, 설득력을 가진 다양한 담론을 접하면서 그들 각자의 견해와 사고를 형성해나가기를 바라며 그들의 질문에 대한 하나의 답변으로 이 책을 권하고 싶다.

영어판 옮긴이 피터 엔슨은 자신이 편집한 한 잡지에서 노르트제이를 안데르센의 동화 『벌거벗은 임금님』에 등장하는 소년에 비유했다. 다른 모든 사람들이 명백히 보이는 사실을 거부하는 동안 혼자 용기 있게 진실을 외치던 그 소년 말이다. 여기에는 도발의 후련함이 있다. 노르트제이가 유발하는 논쟁은 매혹적이다. 때로 너무 과감해서 불편히 여기는 이도 있을 것이다. 그의 이론이나 관점의 세부에 동의하든 동의하지 않든, 그의 통찰, 독창적 사유, 재치는 생생하게 반짝인다. 이것들이야말로 내가 한국 독자들과 나누고 싶은 미덕이다.

기존의 활자 분류법에 대한 대안으로 제시된 연속적 모델. 왼쪽이 평행 이동, 오른쪽이 팽창변형으로, 표지와 124쪽 육면체의 각각 앞면과 뒷 면이다. 이 육면체에서 가려진 64개의 e 가운데 일부의 형태가 여기에 서 보인다. x축 방향으로는 굵은 획이 더 두꺼워지면서 웨이트weight가 증가하고, y축 방향으로는 가느다란 획이 두꺼워지면서 굵기대비가 감 소해 산세리프가 된다.

이 도판과 오른쪽 페이지의 도판은 이 책의 원서에 실려 있지는 않았 고, 이 책의 내용을 설명하는 다른 이론서들에서 발견했다. 내용 이해 에 큰 도움이 된다고 판단해 저자의 동의를 구한 후 '한국어판 옮긴이 해설' 지면을 빌어 이렇게 수록해둔다.

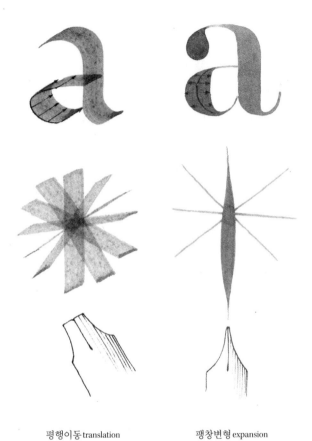

평행이동 translation 팽창변형 expansion

이 책은 네덜란드어판의 영역본을 번역했다. 중역의 한계를 극복하기 위해 독일어의 지식에 기대 네덜란드어를 유추하며 원문을 살폈고, 네덜란드어판 원문을 직접 읽은 믿을 만한 저술가들의 영어나 독일어 해설을 여러 종 대조해 읽으며 저자가 의도하는 핵심을 파악해갔다. 이런 과정에서 영어판의 소소한 실수도 보정할 수 있었다.

번역자마다 번역에 대한 견해와 소신은 다르겠지만, 나는 최대한 정확하고 쉬운 한국어로 전하고자 저자의 의중을 끊임없이 헤아렸다. 다소 과격하다고 여겨진 부분이 없지 않았지만, 이런 부분은 굳이 완곡하게 에두르지 않고 담담하게 옮겼다. 본문의 어린아이 손글씨 교육에 관한 내용은 그 배경에 대한 설명이 좀 필요할 것 같다. 두 아들이 초등학교에 다녔을 때, 그는 이것을 어린아이의 손글씨 쓰기 교육에 대한 자신의 생각을 현장에서 실천할 기회로 삼았다. 이때 그는 대학에 소속된 동시에 동네 초등학교에서도 시간제 교사의 자격을 가지고 있었다. 어린아이 글씨쓰기 교육에 대한 내용은 바로 이때의 경험과 생각에 기반을 둔다.

노르트제이의 제자들이 회상하는 바에 따르면, 그는 자기 확신이 가득했고, 학생들의 호오가 극명하게 엇갈리는 선생님이었다고 한다. 별다른 관심을 보이지 않는 학생에게까지 굳이 먼저 다가가지는 않았지만, 열의를 드러내는 학생에게는 그가 가진 모든 것을 주고자 했다는 것이다.

이 책을 번역하는 동안 나 역시 그의 그런 면모를 직접 겪었다. 그는 항상 간결하면서도 많은 것을 함축하는 답장을 보내주었다. 문장을 통해서만 만났지만 거기에는 정신의 에너지와 열정, 유머와 합리성이 깃들어 있었다. 나는 네덜란드어를 하지 못하고 그는 한국어를 하지 못하니, 우리는 짧은 대화는 영어로, 긴 글은 독일어로 주고 받았다. 이 책의 45쪽 마지막 문단 뒷 부분에는 본래 고대 그리스인의 대칭 인식에 관한 한 문단이 있었다. 네덜란드어판과 대조해보다가 이 문단이 영어판에서는 누락된 것을 발견하고는 그 이유를 물었다. 그랬더니, 그는 고대 그리스에서 로마로 넘어갈 때까지 글자의 대칭 인식이 어떻게 변해왔는지, 도판을 새로 그려 완벽한 타이포그래피로 조판한 한 챕터에 달하는 글을 독일어로 새로 써서 보내주었다. 아름다운 글이었지만 중세 이후의 흐름에 주력한 이 작은 책자에 그대로 넣기에는 응집성이 떨어져 아쉽게도 싣지 못했다. 그러나 이를 통해 나는 이 책에 담기지 않은 어느 먼 시대의 정신을 배울 수 있었다. 이런 의미에서 나 역시 그의 수혜를 받은 학생이었다. 이 책을 번역하는 수개월 동안 그는 책을 통해서도 이메일을 통해서도 내게 모든 지혜를 주고자 했던 선생님이었다. 직접 배우기는커녕 직접 만난 적도 없었지만, 그는 내게 '선생님'이 분명했다고 기억한다.

—유지원

예문 목록

이 예문은 모두 라틴어 성경인 불가타에서 가져왔다.